新世纪高职高专课程与实训系列教材

美术设计基础与实训教程
（第2版）

蒋珍珍　主　编

清华大学出版社
北京

内 容 简 介

本书是《美术设计基础与实训教程》的升级版，全书通过120多个深入浅出的干货技巧加上模块化的教学内容，讲解了美术设计的基本要求和构成要素，通过简单直白的语言，让读者深刻地掌握美术设计的精髓内容。

本书内容选取的都是美术设计者经常遇到的问题，并进行了详细解答，将美术设计基础的各个知识点分为平面构成、色彩构成、立体构成三大模块，具体内容如下。

第一篇：平面构成。包括平面造型要素与视觉规律、平面构成的形式美法则、图形创意与表现技法、版面设计构成四个主要内容。

第二篇：色彩构成。包括色彩的现象及色彩的体系、色彩的表现规律、色彩的心理效应与色彩搭配、色彩的运用四个主要内容。

第三篇：立体构成。包括立体构成概述、立体构成设计的形式规律、半立体构成技术、立体构成材料与技术四个主要内容。

本书是一本讲述"三大构成"的美术设计基础教材，采用基于案例的应用导向、任务驱动教学法，融"教、学、练"三者为一体。本书可作为美术设计相关专业的教材，也可作为自学美术设计专业的参考用书。

本书封面贴有清华大学出版社防伪标签，无标签者不得销售。
版权所有，侵权必究。举报：010-62782989，beiqinquan@tup.tsinghua.edu.cn。

图书在版编目(CIP)数据

美术设计基础与实训教程 / 蒋珍珍主编. --2版. --北京：清华大学出版社，2022.7
新世纪高职高专课程与实训系列教材
ISBN 978-7-302-59986-9

Ⅰ.①美… Ⅱ.①蒋… Ⅲ.①美术—设计—高等职业—教育—教材 Ⅳ.①J06

中国版本图书馆CIP数据核字(2022)第016021号

责任编辑：张　瑜
封面设计：李　坤
责任校对：周剑云
责任印制：宋　林

出版发行：清华大学出版社
网　　址：http://www.tup.com.cn, http://www.wqbook.com
地　　址：北京清华大学学研大厦A座　　邮　编：100084
社 总 机：010-83470000　　邮　购：010-62786544
投稿与读者服务：010-62776969, c-service@tup.tsinghua.edu.cn
质量反馈：010-62772015, zhiliang@tup.tsinghua.edu.cn
课件下载：http://www.tup.com.cn, 010-62791865

印 装 者：三河市龙大印装有限公司
经　　销：全国新华书店
开　　本：185mm×260mm　　印　张：13　　字　数：316千字
版　　次：2009年5月第1版　2022年7月第2版　印　次：2022年7月第1次印刷
定　　价：69.00元

产品编号：092048-01

前　言

　　如今，美术设计所涵盖的领域已经越来越广泛，在人们的生活中随处可见，同时其细分的门类也越来越多，各门类彼此的关联也越来越紧密。在美术设计的专业领域，包括平面构成、色彩构成和立体构成这"三大构成"知识模块。

　　本书通过三个篇幅对这"三大构成"进行深入讲解，学生除了学习其中的概念和规律外，还需要培养自身丰富的构想能力，以及敏锐的观察力、创造力和感受力，最终实现综合创作能力与艺术审美能力的提升。

　　本书的特色亮点主要体现在以下几个方面。

　　（1）模块化教学，具有较强的科学性。本书通过三个模块来深入解析"三大构成"的内容，使内容更加清晰、易懂，让复杂的学习过程简单化。

　　（2）任务式驱动，让学习行之有效。每章内容都围绕知识讲解、课堂实践、课外拓展实践这四个环节来展开，帮助读者由点到面、由局部的学习到整体的综合运用，全面掌握所有知识点。

　　（3）渐进式成长，更符合认知规律。本书在编写时充分考虑学生的认知水平和认知能力，其知识布局和技能训练都是采用由易到难、循序渐进的方式，合理地组织教学内容，力求达到好的教学效果。

　　本书为了突出重点知识与强化训练操作技能，每章都安排了本章教学导航、知识讲解、课堂实践、疑难解析、课外拓展实践、本章小结、思考与习题模块，帮助读者提高美术设计的实战能力。

　　（1）本章教学导航：对课程的学习目标进行定位，同时将教材内容组织成模块化，教师可以根据课时的多少从教学模块中选取重点内容进行讲授。

　　（2）知识讲解：让读者对各知识点有较深刻的认识，并且掌握设计的基础知识，从而设计出较好的作品。

　　（3）课堂实践：模仿教师讲解的方法，设计并制作作品，将理论与实践相结合，实现"教、学、练"三者的有机融合。

　　（4）疑难解析：挑选课堂内容的难点，通过一问一答的方式进行深入分析，让读者更易理解和掌握。

　　（5）课外拓展训练：根据课堂学习的操作方法，选择一个主题，拓展知识与技能。

　　（6）本章小结：对课堂的重点内容进行归纳总结，加深读者的记忆。

　　（7）思考与习题：通过提问的方式，让读者学完后能够试着自己说出答案，巩固学习的效果。

　　本书由蒋珍珍主编，在编写过程中参阅了部分前辈和学者的相关研究论著，以及设计师们的优秀作品，在此谨向他们深表谢意。同时，也感谢苏高在本书编写中做的大量工作。由于作者知识水平有限，书中难免有错误和疏漏之处，恳请广大读者批评、指正。

美术设计基础与实训教程（第2版）

教学计划安排建议

序号	教学单元	课时	教学重点
	第一篇　平面构成	共28	平面图形设计、版面构成以及规律
1	第1章　平面造型要素与视觉规律	4	点、线、面等造型要素的构成与视觉规律
2	第2章　平面构成的形式美法则	4	平面构成形式美的规律与表现
3	实验1　重复构成与肌理构成设计	4	重复构成与肌理构成设计训练
4	第3章　图形创意与表现技法	4	创意图形的设计与表现技法
5	实验2　图形设计（1）	4	推移演变图形与矛盾图形设计训练
6	实验3　图形设计（2）	4	共生图形与正负图形设计训练
7	第4章　版面设计构成	4	平面版面的构成与设计
	第二篇　色彩构成	共28	色彩的体系、规律、心理、搭配和运用
8	第5章　色彩的现象及色彩的体系	4	色彩的体系
9	第6章　色彩的表现规律	4	色彩的混合、对比与调和
10	实验4　明度调子与明度差的配色	4	不同明度调子与明度差的配色训练
11	实验5　色彩对比、调和构成	4	以人物、动物或植物进行色彩的对比、调和构成训练
12	第7章　色彩的心理效应与色彩搭配	4	色彩的视觉象征性与搭配方法
13	实验6　色彩搭配训练	4	以"春、夏、秋、冬"为主题进行色彩搭配训练
14	第8章　色彩的运用	4	介绍色彩在室内设计、包装设计、服装设计、广告设计、网页设计中的运用
	第三篇　立体构成	共28	立体构成的概念、形式规律、材料与技术
15	第9章　立体构成概述	4	立体构成的形态类别与构成要素
16	第10章　立体构成设计的形式规律	4	立体构成的形式美规律
17	第11章　半立体构成技术	4	半立体的切折、折叠构成技术
18	实验7　半立体构成	4	半立体的切折、折叠构成训练
19	第12章　立体构成材料与技术	4	立体构成的材料与设计制作技术
20	实验8　柱体设计	4	柱体设计制作
21	实验9　综合构成设计	4	点、线、面、块材综合构成设计
	累计课时	84	

前 言

课堂教学时间安排建议

序号	课堂教学环节	时间安排建议/分钟
1	明确知识技能目标	5
2	分析操作任务	
3	知识讲解与操作示范	85
4	课堂实践	90
5	疑难解析	
6	归纳总结	
7	布局习题	

说明：由于课程的特殊性，本书主要讲授一些专业概念和方法论，用于培养学生的创新与操作能力。为了更好地在实践中实现知识的消化，所有练习均采用手绘完成，因此这一过程的时间稍长。上表中的时间安排建议以4节课连上（180分钟）来计算。由于每个学校所开设的课时不一样，有的分成三个学期进行授课。本书也可分成单独的平面构成、色彩构成、立体构成三个部分单独授课，教师可根据具体情况进行适当调整。

编 者

目 录

绪论　构成概述 .. 1

第一篇　平面构成

第1章　平面造型要素与视觉规律 .. 5

【本章教学导航】 ... 6
【知识讲解】 ... 6
1.1　平面造型要素——点 ... 6
　　1.1.1　点的基本概念 ... 7
　　1.1.2　点的形状特征 ... 8
　　1.1.3　点的视觉特征 ... 9
　　1.1.4　点的排列特性 ... 12
　　1.1.5　点的构成形式 ... 13
1.2　平面造型要素——线 ... 15
　　1.2.1　线的基本概念 ... 16
　　1.2.2　线的分类与特征 ... 16
　　1.2.3　线的作用与特性 ... 18
　　1.2.4　线的错觉现象 ... 22
　　1.2.5　线的构成形式 ... 24
1.3　平面造型要素——面 ... 24
　　1.3.1　面的定义与原理 ... 25
　　1.3.2　面的形状与特征 ... 25
　　1.3.3　面的作用与特性 ... 26
　　1.3.4　面的错觉现象 ... 29
　　1.3.5　面的构成形式 ... 30
【课堂实践】 ... 33
【疑难解析】 ... 33
【课外拓展实践】 ... 34
【本章小结】 ... 34
【思考与习题】 ... 34

第2章　平面构成的形式美法则 .. 35

【本章教学导航】 ... 36

【知识讲解】 ... 36
　2.1 重复构成 ... 37
　　2.1.1 重复构成的概念 ... 37
　　2.1.2 重复构成的形式 ... 38
　2.2 渐变构成 ... 41
　　2.2.1 渐变构成的概念 ... 41
　　2.2.2 渐变构成的形式 ... 42
　　2.2.3 渐变构成的心理特征 ... 45
　2.3 近似构成 ... 46
　　2.3.1 近似构成的概念 ... 46
　　2.3.2 近似构成的形式 ... 47
　　2.3.3 近似构成的要求 ... 49
　　2.3.4 近似构成的心理特征 ... 50
　2.4 特异构成 ... 50
　　2.4.1 特异构成的概念 ... 50
　　2.4.2 特异构成的形式 ... 51
　　2.4.3 特异构成的心理特征 ... 52
　2.5 发射构成 ... 52
　　2.5.1 发射构成的概念 ... 53
　　2.5.2 发射构成的形式 ... 53
　2.6 对比构成 ... 56
　　2.6.1 对比构成的概念 ... 56
　　2.6.2 对比构成的形式 ... 56
　　2.6.3 对比构成的心理特征 ... 58
　2.7 肌理构成 ... 58
　　2.7.1 肌理构成的概念 ... 58
　　2.7.2 肌理构成的形式 ... 59
　　2.7.3 肌理构成的心理特征 ... 60
【课堂实践】 ... 60
【疑难解析】 ... 61
【课外拓展实践】 ... 61
【本章小结】 ... 61
【思考与习题】 ... 61

第3章 图形创意与表现技法 ... 63
【本章教学导航】 ... 64
【知识讲解】 ... 64
　3.1 创意图形的构成设计 ... 64
　　3.1.1 推移演变图形 ... 65

3.1.2　矛盾空间 ... 65
　　　3.1.3　共生图形 ... 67
　　　3.1.4　正负图形 ... 68
　　3.2　偶然图形的构成与技法 ... 68
　　　3.2.1　偶然图形的构成 ... 68
　　　3.2.2　偶然图形的材料、工具和技法的运用 ... 68
　　【课堂实践】 .. 75
　　【疑难解析】 .. 75
　　【课外拓展实践】 .. 76
　　【本章小结】 .. 76
　　【思考与习题】 .. 76

第4章　版面设计构成 ... 77
　　【本章教学导航】 .. 78
　　【知识讲解】 .. 78
　　4.1　版面设计构成原则 .. 78
　　　4.1.1　功能性原则 ... 78
　　　4.1.2　整体性原则 ... 79
　　　4.1.3　审美性原则 ... 81
　　4.2　版面设计构成技法 .. 81
　　　4.2.1　版面的分割构成设计 ... 82
　　　4.2.2　版面的自由构成设计 ... 84
　　【课堂实践】 .. 89
　　【疑难解析】 .. 89
　　【课外拓展实践】 .. 89
　　【本章小结】 .. 90
　　【思考与习题】 .. 90

第二篇　色彩构成

第5章　色彩的现象及色彩的体系 .. 93
　　【本章教学导航】 .. 94
　　【知识讲解】 .. 94
　　5.1　色彩的现象 .. 94
　　　5.1.1　颜色感觉因素 ... 94
　　　5.1.2　光与色——视觉感知的前提 ... 96
　　5.2　色彩与光线、视觉的关系 ... 98
　　　5.2.1　色彩视觉的生理特征 ... 98

　　　5.2.2　色彩视觉的心理性视错 .. 99
　　　5.2.3　光源对色彩的影响 .. 100
　5.3　色彩的分类及色彩的三属性 .. 102
　　　5.3.1　色彩的表示方法 .. 102
　　　5.3.2　色彩的分类与色彩的属性 .. 102
　　　5.3.3　色彩的体系 .. 104
　【课堂实践】 .. 105
　【疑难解析】 .. 105
　【课外拓展实践】 .. 105
　【本章小结】 .. 105
　【思考与习题】 .. 106

第6章　色彩的表现规律 ... 107

　【本章教学导航】 .. 108
　【知识讲解】 .. 108
　6.1　色彩的混合 .. 109
　　　6.1.1　加色混合 .. 109
　　　6.1.2　减色混合 .. 110
　　　6.1.3　中性混合 .. 111
　6.2　色彩的对比 .. 112
　　　6.2.1　色相的对比 .. 112
　　　6.2.2　明度的对比 .. 115
　　　6.2.3　纯度的对比 .. 118
　　　6.2.4　冷暖的对比 .. 119
　　　6.2.5　面积的对比 .. 121
　6.3　色彩的调和 .. 122
　　　6.3.1　单色的调和 .. 122
　　　6.3.2　同色系的调和 .. 123
　　　6.3.3　类似色的调和 .. 123
　　　6.3.4　对比色的调和 .. 124
　　　6.3.5　互补色的调和 .. 124
　　　6.3.6　复色群的调和 .. 125
　　　6.3.7　渐层调和 .. 125
　　　6.3.8　晕色调和 .. 126
　　　6.3.9　无彩色和有彩色的调和 .. 126
　　　6.3.10　纯度的调和 .. 127
　　　6.3.11　明度的调和 .. 128
　　　6.3.12　面积的调和 .. 128
　【课堂实践】 .. 128

　　【疑难解析】 128
　　【课外拓展实践】 129
　　【本章小结】 129
　　【思考与习题】 129

第7章　色彩的心理效应与色彩搭配 131

　　【本章教学导航】 132
　　【知识讲解】 132
　　7.1　色彩的视觉与心理 132
　　　　7.1.1　色彩的冷暖 133
　　　　7.1.2　色彩的易视性 133
　　　　7.1.3　色彩的心理效应与象征性 134
　　7.2　色调的把握与色彩构成法则 140
　　　　7.2.1　色彩的均衡 141
　　　　7.2.2　色彩的呼应 141
　　　　7.2.3　色调与面积 142
　　　　7.2.4　多色构成法则 143
　　　　7.2.5　色彩搭配法则 144
　　【课堂实践】 144
　　【疑难解析】 145
　　【课外拓展实践】 145
　　【本章小结】 145
　　【思考与习题】 145

第8章　色彩的运用 147

　　【本章教学导航】 148
　　【知识讲解】 148
　　8.1　色彩在室内设计中的运用 148
　　　　8.1.1　室内设计中色彩的具体表现 149
　　　　8.1.2　室内色彩的运用范例 150
　　8.2　色彩在包装设计中的运用 151
　　　　8.2.1　色彩与包装设计 151
　　　　8.2.2　包装设计中色彩的具体表现 151
　　8.3　色彩在服装设计中的运用 152
　　　　8.3.1　服装色彩的采集与重构 152
　　　　8.3.2　服装常用色与流行色 153
　　8.4　色彩在广告设计中的运用 154
　　　　8.4.1　广告色彩的传达、识别与象征作用 154

美术设计基础与实训教程（第 2 版）

 8.4.2　广告色彩与消费心理 .. 155
 8.5　色彩在网页设计中的运用 .. 155
 8.5.1　网页各要素的色彩搭配 .. 155
 8.5.2　色彩搭配要注意的问题 .. 156
 【课堂实践】 .. 156
 【疑难解析】 .. 157
 【课外拓展实践】 .. 157
 【本章小结】 .. 157
 【思考与习题】 .. 157

第三篇　立体构成

第9章　立体构成概述 .. 161

 【本章教学导航】 .. 162
 【知识讲解】 .. 162
 9.1　立体形态类别 .. 162
 9.1.1　按形成角度分类 .. 163
 9.1.2　按造型手段分类 .. 163
 9.1.3　按空间虚实关系分类 .. 163
 9.1.4　按材料造型特征分类 .. 164
 9.2　立体构成要素 .. 164
 9.2.1　立体构成的关系要素 .. 165
 9.2.2　立体构成的视觉要素 .. 165
 【课堂实践】 .. 166
 【疑难解析】 .. 167
 【课外拓展实践】 .. 167
 【本章小结】 .. 167
 【思考与习题】 .. 167

第10章　立体构成设计的形式规律 .. 169

 【本章教学导航】 .. 170
 【知识讲解】 .. 170
 10.1　对比与调和 .. 170
 10.1.1　形态的对比与调和 .. 171
 10.1.2　材质的对比与调和 .. 171
 10.1.3　色彩的对比与调和 .. 172
 10.1.4　空间与实体的对比和调和 .. 172
 10.2　对称与均衡 .. 173

	10.2.1	对称的立体构成	173
	10.2.2	均衡的立体构成	174
10.3	节奏与韵律		174
	10.3.1	重复韵律	174
	10.3.2	渐变韵律	174
	10.3.3	交错韵律	175
	10.3.4	起伏韵律	175
	10.3.5	特异韵律	176

【课堂实践】 176
【疑难解析】 176
【课外拓展实践】 176
【本章小结】 177
【思考与习题】 177

第11章 半立体构成技术 179

【本章教学导航】 180
【知识讲解】 180

11.1	半立体的抽象构成	180
	11.1.1 切加折的构成方法	181
	11.1.2 折叠的构成方法	181
11.2	半立体的具象构成	182
	11.2.1 肌理效果的创造	182
	11.2.2 半立体的仿生构成	183

【课堂实践】 183
【疑难解析】 183
【课外拓展实践】 183
【本章小结】 184
【思考与习题】 184

第12章 立体构成材料与技术 185

【本章教学导航】 186
【知识讲解】 186

12.1	立体构成的材料	186
	12.1.1 材料形态与特征	186
	12.1.2 材料肌理	187
12.2	立体构成技术要素	188
	12.2.1 方案构想	188
	12.2.2 立体形态的选材	189

12.2.3	点材构成技术	189
12.2.4	线材构成技术	190
12.2.5	面材构成技术	191
12.2.6	块材构成技术	192
12.2.7	综合构成技术	193

【课堂实践】 194
【疑难解析】 194
【课外拓展实践】 194
【本章小结】 194
【思考与习题】 194

绪论　构成概述

构成是一个汉语词汇，其大意为形成、造成。在美术设计中，构成是指平面构成、色彩构成和立体构成这"三大构成"。下面先来了解构成的起源、概念和作用，以及我国构成教育的发展过程。

1. 构成的起源

平面构成是一门艺术设计基础课程，于1919年起源于德国的包豪斯（Bauhaus）设计学院。包豪斯设计学院是由魏玛手工艺学校和魏玛美术学院合并而成的，创立者是现代设计教育先驱、建筑师、现代主义建筑学派的倡导人和奠基人之一的瓦尔特·格罗皮乌斯（Walter Gropius），其代表作品有《模范工厂和行政大楼》《包豪斯校舍》《厂房公寓》《乡村学院》《德绍建筑》《西门子住宅》《哈佛研究生中心》等。

包豪斯设计学院是全球第一所设计领域的学府，培养了大量的应用型设计人才，成为现代造型与设计教育的发祥地，同时提出了"艺术与技术的统一"的口号。

1921年，荷兰艺术家特奥·凡·杜斯伯格（荷兰语：Theo van Doesburg）在德国魏玛提出了一个新的"风格派"观点，那就是"艺术和生活不再是两个分离的领域"，打破了神秘主义和表现主义的旧教学理论。

"风格派"的艺术见解与包豪斯设计学院追求的目标不谋而合，双方都将"艺术、科学/工业、生活"相结合的"自然形态构成观"作为主旨，同时也让构成学成为包豪斯设计学院的主推课程。

与此同时，构成学也延伸为平面构成、色彩构成和立体构成三大基础设计教学方式，并成为现代艺术设计教育的基础课程，被广泛应用到各个设计领域，包括服装、包装、造型、广告、建筑以及绘画等。

2. 构成的概念及其作用

"构成"一词在设计领域中，指的是按照一定的规律和原理，将各种元素单元进行创造性的组合、组装、构造，形成一个新的视觉图形或形态。其中，构成用到的规律和原理包括视觉规律、力学原理、心理特性、审美法则以及形式美法则。如图0-1所示，为实现构成必须满足的3个条件。

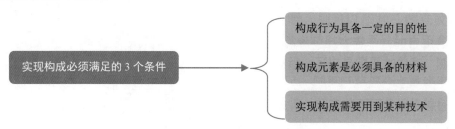

图0-1　实现构成必须满足的3个条件

其实，构成在人们的生活中随处可见，如衣服、瓷器、汽车以及建筑等，可以说是涉及衣、食、住、行的方方面面。

因此，构成教育有非常重要的价值，不仅可以提升人的创新能力和设计思维，而且对社会的发展和其他学科的研究有积极的推动作用。

3．我国构成教育的发展

在20世纪70年代以前，由于受总体经济水平落后的制约，我国设计教育的发展也处于滞后的状态。而国外在此阶段却受包豪斯设计学院的影响，在工业生产方面用到了大量的设计理念。

到了20世纪70年代末，随着我国改革开放政策的实施，与国际间的交流变得更加频繁，此时设计教育也开始得到重视。

在此阶段，我国的构成教育逐步得到了发展。尤其是到了20世纪80年代末期，我国经过多年的学习和探索，构成教育成为艺术设计类专业中的重要学科，得到了良好的发展和应用。同时，我国中小学开启了美工课，也让构成教育成为创新教育和素质教育的重点推广内容。

近年来，我国的构成学也由"三大构成"逐渐发展为"五大构成"，具体包括平面构成、色彩构成、立体构成、光构成、动构成。

构成学成为我国现代设计教育体系中非常重要的视觉设计基础，并在教学实践中不断更新、改革和发展构成学的教育体系。

第一篇
平面构成

与纯艺术的不同之处在于，设计艺术具有综合的、广泛的功能性应用，其主要特点如下图所示。

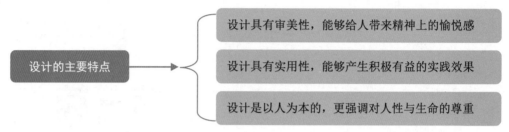

所以，设计师的作品最终是为"人"服务的，虽然他在工作中面对的是"物"，其宗旨却是人性化。设计来自英文"Design"一词，主要作用是表达功能性，实现方式是发现和创新，这也是设计的关键要点。

平面构成是一种在平面设计中创造视觉形象的方法，用点、线、面这些基本形态要素来分解、变化和组合自然界中存在的复杂物象，同时通过文字、图形和色彩等信息表达方式，将自己的设想和计划传达给观众，主要方法如下。

（1）生成形象：处理"形"与"形"之间的关系。

（2）构成设计：通过美的构成形式规律，将形象设计成一定的图形。

（3）培养能力：在创作过程中，不断地培养自身的审美能力和创造力。

其中，平面造型是平面构成的主要研究方向，也是本篇的重点内容，具体包括平面造型要素与视觉规律、平面构成的形式美法则、图形创意与表现技法以及版面设计构成等，为大家学习后面的专业课程奠定坚实的基础。

第 1 章

平面造型要素与视觉规律

平面构成在应用设计美术中出现得非常多,是一门必修的基础训练课程,应用非常广泛。

设计者需要按照一定的原则和方法,在二维空间内对平面构成的造型要素进行分解和重新组合。平面构成的造型要素包括具象和抽象形态的点、线、面,设计者需要把握好这三者的关系,才能设计出好的作品。

【本章教学导航】

知识目标	（1）了解平面构成所用的材料工具； （2）掌握平面构成的概念； （3）掌握平面构成的造型要素点、线、面的概念以及构成形式； （4）掌握点、线、面的视觉规律； （5）掌握点、线、面的构成设计方法
技能目标	（1）学会在设计中运用点、线、面等造型要素； （2）熟悉点、线、面的综合构成形式
态度目标	（1）培养学生的自主学习能力和知识应用能力； （2）培养学生勤于思考、认真做事的良好作风； （3）培养学生具有良好的职业道德、较强的工作责任心和独立工作的能力
本章重点	造型要素点、线、面的构成
本章难点	造型要素点、线、面的特征以及视觉规律
教学方法	理论和实践一体化，教、学、做合一
课时建议	4课时

【知识讲解】

在介绍平面构成之前，首先了解一下平面构成设计常用的一些材料和工具，具体如下。

1. 平面构成的材料

平面构成通常会用到以下材料。

（1）颜料：水粉、水彩、油墨、油画颜料、色彩墨水、油漆等。

（2）纸张：素描纸、图画纸、单面/双面卡纸、宣纸、铜版纸、瓦楞纸等，以及其他特殊种类的纸张。

2. 平面构成的工具

平面构成通常会用到以下工具。

（1）绘图工具：铅笔、钢笔、毛笔、橡皮、彩色铅笔、针管笔、鸭嘴笔、蜡笔、油画棒、圆规、三角板、直尺、曲线板、曲尺等。

（2）加工工具：美工刀、喷枪、牙刷、铁丝网、各类胶水等。

以上材料和工具只是平面构成中比较常用的一小部分，还有无数材料和工具需要大家在实践创作中不断地探索和开发。

1.1 平面造型要素——点

点、线、面是最基础的构成元素，平面中的所有物体都是由这三者构成的。其中，点是最简单的视觉图形元素，当它被合理运用时就能产生良好的视觉效果。

第 1 章　平面造型要素与视觉规律

1.1.1　点的基本概念

在造型要素中，最小的单位就是点，它是所有平面构成的基础。在不同的应用领域，点的概念也有区别，如图1-1所示。

图1-1　点的概念

具有中心点的形状或块面，其根本特性其实都是点，如正方形、梯形、三角形以及各种图形、图片等。如图1-2所示，在这几幅卡通素描画面中，就用到了很多不同大小和不同疏密的点。

（a）　　　　　　　（b）　　　　　　　（c）

图1-2　用到点构成的卡通素描画面

在视觉营销中，随处可见点这种视觉图形的运用。图1-3所示为DFVC品牌的产品图，红色和白色的颜色搭配，显得简洁大方，而不同形状的点有序地排列在衣服上，也更吸引消费者的眼球。

图1-4所示为采用点图形设计的包包，点以不规则的形式分布，既俏皮又大胆，同时采用亮丽的色彩，打造出让人目不转睛的视觉效果。

图1-3　DFVC品牌的产品　　　　　　图1-4　采用点图形设计的包包

1.1.2　点的形状特征

在艺术造型中，不只有圆形的点才叫作点，点可以是各种形状的图形，如椭圆形的点、星形的点、多边形的点以及有机形的点等，如图1-5所示。

图1-5　艺术造型中的点具有不同的形状

用作造型要素的点，其大小是很难用固定的尺度来衡量的。在相同的环境或画面中，点的相对面积越小，则点的造型视觉感就越明显。相反的，点的相对面积如果较大，就会失去点的性质，而变成面。例如，天空中的星球，在它单独出现时，其大小是不可能视为点的，如图1-6所示。

但是，在广阔的星空中，密集的星球就变成了星星的光点，看上去就像是点一般，如图1-7所示。

另外，点的形状也是不同的，可以产生不同的视觉效果和心理感受。例如，圆点的视觉效果最明显，即使面积很大，也能让人一眼看出点的感觉；而具有棱角形状的点，则视觉张力会更加强烈，能够反映出刺激且紧张的心理状态。

第 1 章 平面造型要素与视觉规律

图1-6 单个的星球

图1-7 星球在星空中变成了一个个细小的点

1.1.3 点的视觉特征

点的主要作用是聚焦和分散视线，可以引导组织线的发展，从而在画面上组成形态感。画面中点的数量不同时，会产生不同的视觉效果。因此，设计者在进行设计时，需要结合点的特征，根据实际情况进行设计。

下面分析一下不同个数点的视觉特征。

（1）一个点：当平面空间上只有一个点时，即可起到聚焦的作用，能够吸引和聚焦视觉焦点，此时的点处于静止状态的特性，如图1-8所示。

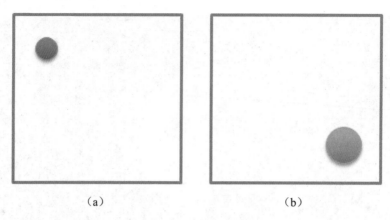

图1-8　一个点的视觉效果

（2）两个点：当平面空间上存在两个点时，即可起到视觉移动的作用，能够让人的视线在这两个点之间来回移动，如图1-9所示。两个点之间的距离越近，则视觉凝聚力越强；两个点之间的距离越远，则视觉凝聚力就越散。

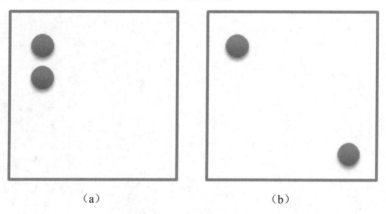

图1-9　两个点的视觉效果

（3）大小点：当平面空间上存在一大一小两个点时，人的视线通常会先落在大点上，然后再移到小点上，最后再回到大点。大点对小点会产生引导方向的作用，如图1-10所示。

图1-10　大小点的视觉效果

(4) 三个点：当平面空间上存在三个点时，可以构成金字塔形状的排列方式，能够产生虚面的作用，如图1-11所示。

(5) 多个点：当平面空间上存在多个点时，可以按照相关规律进行排列，从而形成不同的形状，如图1-12所示。

图1-11 三个点的视觉效果

图1-12 多个点的视觉效果

专家提醒

当多个点呈直线排列时，可以构成线的感觉；当多个点密集排列时，可以构成面的感觉。同时，当多个大小不同的点以疏密错开的形式排列时，还可以产生凹凸和明暗的视觉效果，能够用来表现时间和空间。

(6) 点的视错觉：视错觉是指视觉上的错觉，即人的视觉感觉与客观事物不一致，如点的前进感与后退感、膨胀感与收缩感等，这些都是视错觉的具体表现。

- 颜色产生的视错觉：两个一黑一白但大小相同的点，白色的点看上去会显得更大，而黑色的点看上去会显得更小，如图1-13所示。
- 对比产生的视错觉：两个大小和颜色都相同的点，在一个点的周围放一些更小的点，另一个点的周围放一些更大的点，则前一个点看上去会比后一个点更大，如图1-14所示。

图1-13 颜色产生的视错觉示例

图1-14 对比产生的视错觉示例

- 空间产生的视错觉：两个大小和颜色都相同的点，处于不同大小的环境中，所处

空间大的点会显得更小，所处空间小的点会显得更大，如图1-15所示。

图1-15 空间产生的视错觉示例

1.1.4 点的排列特性

通过不同的方式排列和布局点元素，可以形成不同的时间和空间表达效果。因此，设计者要善于运用点的特征，以及点自身的形态、大小、数量等来进行组合排列，构成更具节奏感、空间感的图形。

下面介绍一些点的排列特性及相关作用。

（1）点的引导性：将一个点放在平面空间的某个位置，可以产生引导视线的切入功能。例如，正文内容通常位于页面的左上角，因此正常的视线浏览顺序通常是自上而下、从左至右的，然而设计者可以运用点视觉元素来引导观众从下方或者右侧开始浏览，如图1-16所示。

（a） （b）

图1-16 点的引导性

（2）点的强调性：当点处于平面空间中某个元素或内容的附近时，可以起到强调该元素或该处内容的作用，无论是大点还是小点，都会更加吸引观众的注意力，如图1-17所示。

（3）点的组织性：当多个点与其他元素共同排列在一起时，可以形成组织有序的画面感，如图1-18所示。

（4）点的平衡性：在平面空间中，可以用点元素来平衡画面的视觉效果。例如，当

正文内容位于页面的右上角时，可以在页面左下角放一个点来平衡视觉，如图1-19所示。

图1-17　点的强调性

图1-18　点的组织性

（5）点的张力：当点元素靠近内容时，会形成极强的视觉张力，观众的视线会尝试离开这个点而去浏览内容，如图1-20所示。

图1-19　点的平衡性

图1-20　点的张力

1.1.5　点的构成形式

点是造型的基本要素之一，也是所有形态的基础元素。下面重点介绍不同的点的构成形式以及相关作用。

（1）点的等间隔不连接构成：将大小相同的多个点采用相同间隔且不连接的构成形式排列在一起，可以给观众带来平稳、安定的视觉感受，如图1-21所示。

（2）点的等间隔连接构成：将大小相同的多个点采用相同间隔并连接地排列在一起，这种构成形式不仅可以给观众带来平稳、安定的视觉感受，而且由于点的连接在空隙中会出现负图形，让层次感变得更加丰富，如图1-22所示。

（3）点的不等间隔不连接构成：将大小相同的多个点采用不同间隔且不连接的构成形式排列在一起，不仅可以让视觉效果显得很平稳，而且能形成一种有规律的运动节奏感，如图1-23所示。

（4）点的不等大小连接构成：将大小不同的点连接排列在一起，这种构成形式虽然看上去比较凌乱，但能产生一种自然的空间对比感，如图1-24所示。

图1-21　点的等间隔不连接构成

图1-22　点的等间隔连接构成

图1-23　点的不等间隔不连接构成

图1-24　点的不等大小连接构成

（5）点的渐变构成：将大小不同且色彩呈逐渐变化的点，采用相同间隔且不连接的构成形式排列在一起，能够产生一种集中感或空间感，如图1-25所示。

图1-25　点的渐变构成

（6）点的自由构成：通过自由构成的点产生疏密变化、大小变化或者形状变化，可以制造出韵律感和空间感。例如，在进行室内装饰设计时，经常会用点的自由构成来做装饰，如天花板上的彩灯，如图1-26所示。

图1-26　天花板上的彩灯

1.2　平面造型要素——线

线和点的不同之处在于，线构成的视觉效果是流动性的，富有动感。图1-27所示为柔和的线条组成的视觉效果图，简单的几根线条搭配同样是由线条组成的英文字母，给人一种舒适的视觉享受，同时能够在观众心中留下深刻印象。

图1-27　富有动感的线条广告

本节将介绍线的概念、分类与特征、作用与特性、错视现象以及构成形式等内容，帮助读者学会线的运用方法，从而提高大家的设计水平。

1.2.1 线的基本概念

线其实就是点在移动时形成的轨迹，因此线具有方向、长度、位置、相对宽度和形状等视觉构成特征，能够在造型设计中产生多样性的变化。

在广告和建筑设计中，设计者经常运用线条来营造富有动感的视觉效果，以有效地突出个性。图1-28所示为桥梁中的线构成元素，可以使其外观的视觉效果更加美观悦目。

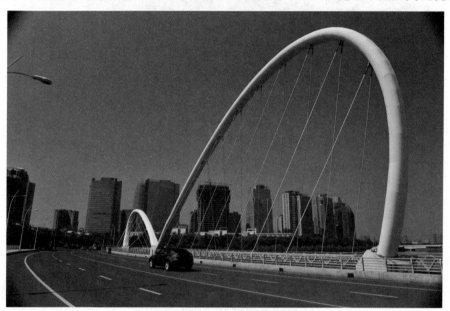

图1-28 桥梁中的线构成元素

1.2.2 线的分类与特征

线这种平面构成元素具有运动和方向的性质，因此其主要特征为"把控空间关系"，可以呈现更加丰富的情感和心理特征。

1. 线的分类

线按照形态可以分为有形的线和无形的线两大类。有形的线是指真实可见的线，如直线、折线、曲线以及自由线等。无形的线则是指抽象的虚拟线，如多个有形物体按照一定的规律排列形成的线，或者多个点之间游离牵引的效果线等。

其中，直线又可以分为垂直线、水平线和斜线，曲线又可以分为几何曲线、弧线、抛物线以及手绘曲线等。

2. 线的特征

不同粗细和种类的线，会产生不同的表现特征。

（1）线的粗细与性格：不同宽度的线，会产生不同的性格特征，具体表现如图1-29所示。

第 1 章 平面造型要素与视觉规律

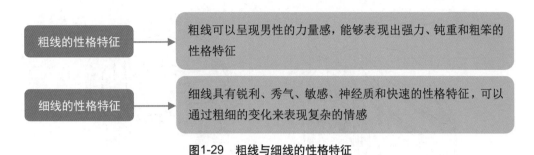

图1-29 粗线与细线的性格特征

（2）线的种类与性格：在平面设计中，线的使用频率非常高，设计者可以从线的种类入手，结合其性格特征和要表达的主题进行创作，如图1-30所示。

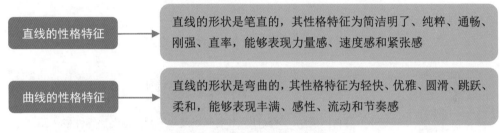

图1-30 直线与曲线的性格特征

其中，曲线又可以分为几何曲线和自由曲线。几何曲线通常为圆或圆弧形态，可以用圆规画出来，如图1-31所示，具有现代感和准确的节奏感。

图1-31 用圆规画出来的曲线

自由曲线通常是手绘的或者自然形成的曲线，可以表现出富有个性的自由感与充满变化的节奏感。例如，卡通人物的头发就是一种自由曲线，可以显得更加柔和、随意和优美，如图1-32所示。

不同长短的线、不同工具绘制的线、不同方向的线等，都有着不同的性格特征，具体表现如图1-33所示。

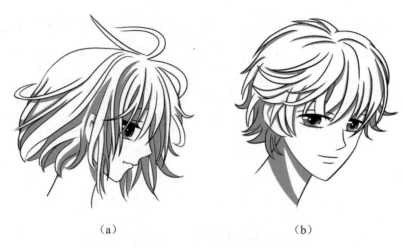

图1-32 用自由曲线画出来的卡通人物的头发

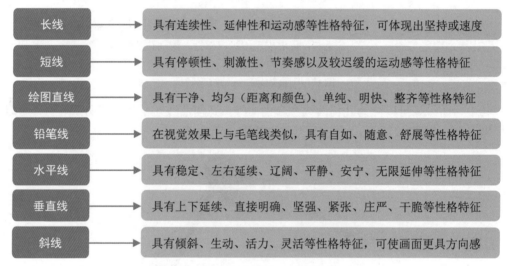

图1-33 不同类型的线的性格特征

1.2.3 线的作用与特性

设计者在做设计工作时，可以将自己的设计主题与不同线的特征进行结合，有效地选择并运用线条。下面介绍一些线的基本作用与特性。

（1）引导性：由于线是点的移动轨迹生成的，因此天生就具有引导性的特征，能够引导观众的视线，同时还可以给画面添加活力。如图1-34所示，这个图书封面就运用了对角线来引导视线，将观众的目光聚集到书名上。

（2）方向性：线上的点在移动时会产生方向性，如垂直向上或水平行进等。如图1-35所示，在两幅画面的这些进度条中，水平线的进度条具有水平向右的方向性，弧线的进度条具有圆形的方向性。

（3）运动性：线在向不同方向上延伸的同时，会体现出一定的运动性，其中斜线和

第 1 章 平面造型要素与视觉规律

折线的运动性是最明显的。如图1-36所示，在这个价格趋势图中，采用了折线进行设计，体现了产品价格的运动变化趋势。

（a）

（b）

图1-34　图书封面上的对角线

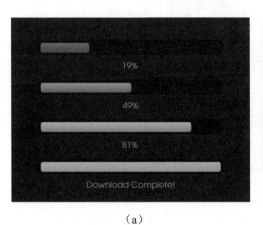
（a）

（b）

图1-35　有方向性的线

图1-36　价格趋势图

（4）强调性：和点一样，将线放在某些元素或内容的附近，也可以起到强调这些元素或内容的作用，如图1-37所示。

图1-37　线的强调性示例

（5）组织性：使用多条长度和宽度相同的线来陪衬元素或内容，可以让画面看上去更有组织性和秩序性，如图1-38所示。

图1-38　线的组织性示例

（6）层次性：使用不同长度和宽度的线进行组合变化，这种变化的线会使设计产生节奏感，可以起到强化层次和引导视线的作用，同时还可以用来展现信息的优先级，如图1-39所示。

图1-39　线的层次性示例

第 1 章　平面造型要素与视觉规律

（7）分隔作用：设计者可以在两个元素或物体之间使用线进行分隔，或者将一个平面空间进行多次分隔，如图1-40所示。

图1-40　线的分隔作用示例

> **专家提醒**
>
> 　　线在美术设计中有非常重要的分割作用。设计者在使用线进行分割时，要协调好各种元素的主次关系，从而带给观众良好的视觉感受。

（8）连接作用：线可以用来连接不同的元素或空间，使不同的元素或空间产生联系，同时展现出彼此之间的关系，如图1-41所示。

图1-41　线的连接作用示例

（9）包围作用：线可以用来包围某些元素或内容，从而对这些元素或内容产生空间约束的作用，也可以用半封闭的线来包围某些信息，对这些信息进行强调和保护，如图1-42所示。

图1-42　线的包围作用示例

1.2.4　线的错觉现象

生活中由线组成的视觉画面随处可见，只要大家细心观察就能找到，如房屋和家具的边线、窗户上的线（图1-43）、户外的电线（图1-44）、自行车轮上的线、围栏上的线、人行道上的线等。

图1-43　窗户上的线

图1-44　户外的电线

线是构成画面的重要元素，而且线的各种作用和特性可以产生很多精彩的视觉画面。因此，学习与研究线的构成与视觉，是一项非常重要的内容。下面归纳总结了一些线的常见视错觉现象。

（1）线的长度错觉：将两条长度相同的水平线两端加上箭头，由于箭头的方向不

第 1 章 平面造型要素与视觉规律

同,则会产生长度上的视错觉现象,如图1-45所示;将两条长度相同的线,分别水平和垂直排列组合在一起,其中垂直的线会显得更长一些,如图1-46所示。

图1-45 水平线加箭头的长度的错觉示例　　图1-46 水平和垂直排列的长度视错觉示例

(2)线的交点视错觉:当有多条线呈网格状交叉构成时,用眼睛盯着每根线条的交点处,即可产生很明显的点状错觉,如图1-47所示。

图1-47 线的交点视错觉示例

(3)线的线性视错觉:在两条平行的水平线上,添加一些不同方向的射线,会让人产生水平线变弯曲的错觉,如图1-48所示;在多条水平线中间,添加一些间隔相同且不连接的小矩形,也会让人产生水平线变得歪七扭八的错觉,如图1-49所示。

图1-48 两条水平线的线性视错觉示例　　图1-49 多条水平线的线性视错觉示例

（4）线的角度和位置的视错觉：在多条平行线上，分别添加一些不同角度的短线，会让人产生平行线不平行的视错觉现象，如图1-50所示。

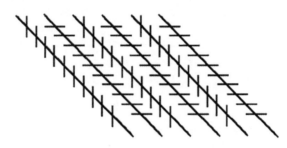

图1-50　线的角度和位置的视错觉示例

1.2.5　线的构成形式

生活中直接用线来构成的设计元素非常多，线能产生延伸感，点则能产生节奏感，如衣服上的条纹状花纹、人行道上的斑马线、楼梯上的栏杆等。下面重点介绍线的各种构成形式，如图1-51所示。

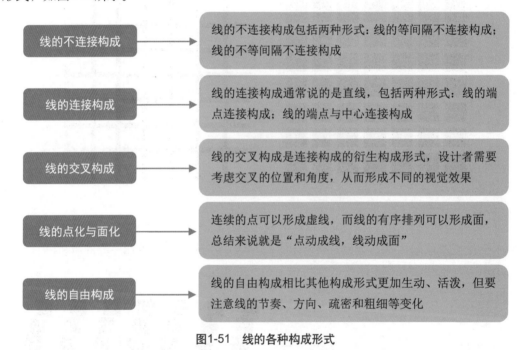

图1-51　线的各种构成形式

1.3　平面造型要素——面

面是点放大后或者线移动后的呈现形式，如虚面是由点和线的聚集而产生的，实面则是由点和线的扩展而产生的。面构成通常是以各种不同形状出现的，如三角形、正方形、圆形等，还可以是不规则的形状，因此研究面的重点是研究"形"。

第 1 章 平面造型要素与视觉规律

1.3.1 面的定义与原理

根据几何学对面的定义描述，面是指线移动的轨迹，这对面形成的原理进行了很明确的解释。而在造型艺术领域，面的基本认知是面要比点大，长度比线短且宽度比线宽的"形"。也就是说，所有既不是点也不是线的平面形象，都可以称之为面。图1-52所示为数码相机的广告图，图中的背景由3个不同形状的面组成，其中包括两种色调，主要突出了正中间的产品主体。面的色彩碰撞和不规则的形状，使得整个画面有了生机和动感，给人一种明快之感，体现了产品的"年轻"感。

图1-53所示为一款手机产品的介绍图片，通过正面和背面的拼接、组合，给人带来了强烈的视觉对比效果。

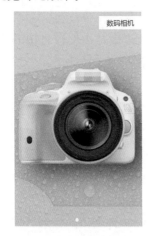
图1-52 数码相机的广告图

图1-53 手机产品的介绍图片

1.3.2 面的形状与特征

在平面造型要素中，主要包括4种类型的面，即直线形的面、曲线形的面、随意形的面和偶然形的面。

（1）直线形的面：面的边缘是由直线构成的，面形也比较有规律，如正方形、三角形、长方形及多边形等，其性格特征表现为正直、安定、硬朗、刚直，如图1-54所示。例如，正方形可以产生正直感、稳固感的视觉效果；尖锐醒目的三角形则可以产生稳定感、提示感的视觉效果。

图1-54 直线形的面

（2）曲线形的面：面的边缘主要是由曲线方式构成的，如正圆形、椭圆形、半圆形、弦形等，其性格特征表现为温柔、自由、整齐、有序，如图1-55所示。

图1-55　曲线形的面

（3）随意形的面：面的形状是十分不规则的，而且边缘是由比较自由的曲线构成的，其性格特征表现为轻松自如、活跃、富有变化、柔软，如图1-56所示。

图1-56　随意形的面

（4）偶然形的面：通常是采用一些特殊的表现手法时意外获得的面形，包括虚面、实面、虚实过度转化的面等，其性格特征表现为自然、原生、个性、朴素以及较强的趣味性，如图1-57所示。

图1-57　偶然形的面

1.3.3　面的作用与特性

在识别面这种构成元素的时候，外形是非常重要的。与点和线相比，面的外形给人的感觉要更加饱满、更有体量感，可以给设计带来强烈的视觉冲击力。下面介绍面的一些常见作用与特性。

（1）强调性：将面置于相应元素或内容的下方，可以更好地强调元素或内容的信息，并起到吸引视线的作用。如图1-58所示，图1-58（a）通过一个圆角矩形的面来强调产品，图1-58（b）则用留白的方式来展现产品，对比效果一目了然。

（a）

（b）

图1-58　面的强调性示例

（2）层次性：使用不同大小、颜色和形状的面展现内容的优先级，可以起到强化层次的作用，如图1-59所示。

（3）组织性：采用相同大小和形状的面，对内容或元素进行布局，可以使整体更加有组织性，如图1-60所示。

图1-59　面的层次性示例

图1-60　面的组织性示例

（4）稳定性：由于面的大小比例远大于点和线，因此其空间稳定性也更强，如图1-61所示。

（5）载体性：面能够在平面空间中承载各种元素与内容，使其关联性更高，不会显

得空洞和涣散，如图1-62所示。

(a)　　　　　　　　　　　　(b)

图1-61　面的稳定性示例

图1-62　面的载体性示例

> **专家提醒**
>
> 在用面进行设计的过程中，设计者要把握好整体布局的和谐度，这样才能形成具有美感的视觉效果。

（6）多元性：面的视觉体验比点和线更加多元化，使用不同的面进行设计，可以呈现不同的性格特征，如图1-63所示。

第 1 章 平面造型要素与视觉规律

（a）偶然形的面显得非常自然　　　　　　　（b）直线形的面显得更有力量

图1-63　面的多元性示例

（7）空间感：面可以通过形状、光影和纹理的设计，呈现远强于点和线的空间感。如图1-64所示，画面背景包括两个面，通过渐变的光影处理，可以获得更强烈的空间感。

图1-64　面的空间感示例

1.3.4　面的错觉现象

面的错觉现象主要包括以下两种。

（1）大小错觉：相同大小的面，在周边加上不同宽度的空白边框，会产生大小错觉，如图1-65所示。

（2）距离错觉：在相同大小的面上放置一些不同方向、密度和宽度的线条，此时在空间上就会形成距离错觉。例如，用相同长度和宽度但方向不同的线，构成两个大小相同

的面，此时水平线构成的面和垂直线构成的面，就会让人产生长和宽的距离不一样的视错觉现象，如图1-66所示。

图1-65　面的大小错觉现象

图1-66　面的距离错觉现象

1.3.5　面的构成形式

所有的"形"都包括两个组成部分，那就是"图"与"底"，面也不例外。"图"是指画面中的视觉对象，具有完整和前进的感觉；而"底"则是指周围的空虚之处，有后退的感觉和陪衬的作用。

"图"与"底"的常见关系属性有相离关系、相接关系、盖叠关系、透叠关系、结合关系、差叠关系、减缺（相切）关系、重合关系等。在这些"图"与"底"的关系处理中，就得到了各种面的构成形式。

1．相离关系

相离关系是指"形"与"形"之间保持了一定的空间和距离，彼此的边缘没有接触，如图1-67所示。

2．相接关系

相接关系是指"形"与"形"的边缘刚好接触到了一起，同时产生了一个完整的"组合形"，如图1-68所示。

第 1 章 平面造型要素与视觉规律

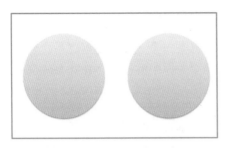

图1-67 相离关系

图1-68 相接关系

> **专家提醒**
>
> 相接关系的主要特点如下。
> （1）独立性："形"与"形"在相接时只是彼此的边缘连接，但各自的形态并没有相互渗透，双方仍然保持了自身的独立性。
> （2）空间弹性：通过色彩的明暗可以控制"形"与"形"的空间关系，设计时的空间弹性更大。

3. 盖叠关系

盖叠关系是指在相接关系的基础上，将两个"形"继续拉近，让一个"形"覆盖在另一个"形"上面，使彼此相交，如图1-69所示。

> **专家提醒**
>
> 在盖叠关系中，两个"形"具有上与下或前与后的空间关系，同时可以明显看出哪个"形"在上面、哪个"形"在下面，用于强调表现某些元素或内容。

4. 透叠关系

透叠关系与盖叠关系的接触方式相同，只是这种构成方式不会对下面的"形"进行掩盖，而是将相交的区域进行透明性的交叠处理，不会产生上与下或前与后的空间关系，如图1-70所示。

图1-69 盖叠关系

图1-70 透叠关系

在透叠关系中，能够同时显现两个"形"，而且每个"形"的轮廓都是完整的，只是用色彩变动对互叠的地方进行视觉处理，可以呈现三维空间感。

5．结合关系

结合关系与盖叠关系的接触方式是相同的，同样是一个"形"覆盖在另一个"形"上面，但与盖叠关系和透叠关系的不同之处在于，结合关系中的"形"在互叠时没有透明效果，而是彼此联合构成一个新的较大的"形"，如图1-71所示。

> **专家提醒**
>
> 在结合关系中，两个"形"之间会互相渗透和影响，并结合为一个整体，同时彼此都会失去部分轮廓。

6．差叠关系

差叠关系与透叠关系的接触方式一致，但只会显示两个"形"彼此互叠的地方，其他部分则会完全丢失，如图1-72所示。

图1-71　结合关系

图1-72　差叠关系

通过差叠关系的构成处理，会获得一个新的细小的"形"，同时原来两个"形"基本不复存在。需要注意的是，为了方便大家辨认差叠关系，图1-72通过虚线来表示组合前的"形"，虚线实际上是不存在的。

7．减缺（相切）关系

减缺关系又称为相切关系，是指用一个不可见的"形"来覆盖一个可见的"形"的局部，同时将这个局部减掉，如图1-73所示。

8．重合关系

重合关系是指两个"形"相互之间完全重合，一个"形"覆盖了另一个"形"，彼此重合在一起，变成了一个整体，如图1-74所示。

重合关系通常有以下两种构成形式。

- 如果两个"形"的形状、大小、方向完全一致，重合后只会显示一个"形"，而且没有远近距离感和层次感，如图1-75所示。
- 如果两个"形"的形状、大小或方向不一致，在重合时可以调整其中某个"形"的颜色或影调的深浅，以形成不同的造型和空间效果，如图1-76所示。

在进行平面设计时，设计者必须考虑形态之间的关系属性。前面介绍的8种面的形

态关系，是构成设计中经常采用的处理手法，同时也是平面基础设计中形态构成的基本原则。

图1-73　减缺关系

图1-74　重合关系

图1-75　重合关系的构成形式（1）

图1-76　重合关系的构成形式（2）

【课堂实践】

（1）用点进行构成练习，设计3种不同的构成方案。要求大小为12cm×12cm，并采用黑色墨水或黑色颜料手绘完成。

（2）用线进行构成练习，设计3种不同的构成方案。要求大小为12cm×12cm，并采用黑色墨水或黑色颜料手绘完成。

（3）用面进行构成练习，设计3种不同的构成方案。要求大小为12cm×12cm，并采用黑色墨水或黑色颜料手绘完成。

【疑难解析】

问题：如何综合运用点、线、面设计图形画面？

答：如果在一个画面中同时出现3种造型要素，设计者首先要明确点、线、面这3种造型要素的关系是否在对比中能达到整个画面的协调。

（1）产生对比：如果以面作为画面的主要视觉时，则可以添加一些点或线作为陪衬，例如把画面上的文字组成线或点的形式，以形成一种对比关系，让面不会显得太呆板。

（2）调和整体：如果画面中的点或线较多且杂乱时，则可以将部分点或线组成面，使画面的整体感更强。

注意：在设计过程中，要根据实际画面进行调整。

【课外拓展实践】

（1）设计点、线、面综合构成的图形，设计3种不同的方案。要求大小为20cm×20cm，并采用黑色墨水或黑色颜料手绘完成。

（2）用面形的一般构成关系设计图形或画面。要求大小为12cm×12cm，并采用黑色墨水或黑色颜料手绘完成。

（3）用线的交叉构成进行构成设计。要求大小为12cm×12cm，并采用黑色墨水或黑色颜料手绘完成。

【本章小结】

本章就平面造型要素点、线、面展开讲解，分别介绍了点、线、面在美术设计中的概念及其各自的构成形式。掌握平面构成要素——点、线、面所构成的视觉规律，并控制好这三者的关系，这是本章的核心要点所在。

【思考与习题】

（1）包豪斯设计学院是哪年由谁在哪里创立的？

（2）构成平面图形的3大要素是什么？

（3）面的构成有哪些形式？

第 2 章

平面构成的形式美法则

在实际设计工作中,有些设计者的手头上往往有一大堆形象资料,却不知如何组织这些素材,因此达不到满意的设计效果。本章针对这个问题,介绍一些能够有效实现视觉美感的组织形式规律,这也是学习研究平面图形构成规律的主要内容。大家对这一章的内容如果能很好地理解和运用,问题就会迎刃而解。

【本章教学导航】

知识目标	（1）掌握平面图形构成的基本规律； （2）掌握平面图形构成规律的基本概念； （3）掌握平面图形构成的方法
技能目标	（1）学会在平面设计中运用平面图形构成的方法； （2）熟悉平面图形构成方法的交叉运用； （3）调整平面图形的设计效果
态度目标	（1）培养学生的自主学习能力和知识应用能力； （2）培养学生勤于思考、认真做事的良好作风； （3）培养学生具有良好的职业道德、较强的工作责任心以及独立工作的能力，帮助学生树立自信心
本章重点	平面图形构成规律的基本概念
本章难点	平面图形构成的设计方法
教学方法	理论和实践一体化，教、学、做合一
课时建议	8课时

【知识讲解】

平面图形的视觉形态构成需要遵循一定的审美原则与设计形式，具体包括协调、精确、均衡、秩序等，从而让客观本体的自律性能够更加有组织、有秩序地反映出来。

为了快速实现这一目的，本章将以黑、白两种颜色为主，同时通过一些设计因素，练习和探讨平面构成的形式美法则。

- 位置的远近聚散。
- 方向的正反转折。
- 数量的等级加减。
- 结构、秩序等形式因素。

基本形和骨骼是本章的难点所在，这两者也是画面构成的基本要素。画面由基本形构成，而基本形构成的方式则是由骨骼决定的。下面向大家介绍一些平面骨骼构成的相关概念、分类、作用和格式。

（1）骨骼的概念：骨骼是指排列形象时所使用的构成方式，包括骨架和格式等内容，也可以理解为编排各种形象的秩序。

（2）骨骼的分类：包括规律性骨骼和非规律性骨骼两种。

- 规律性骨骼：其构成排列是非常严格的数学组合方式，包括重复、近似、渐变和发射等有秩序排列的骨骼形式。
- 非规律性骨骼：其构成形式非常自由，既可以是规律性骨骼的衍变，也可以是随意性的构成，包括特异、对比和密集等自由性的构成形式。

（3）骨骼的作用：主要用来对各种基本形的位置进行固定，或者对画面的空间进行分割。

第 2 章　平面构成的形式美法则

（4）平面骨骼构成的格式：以正方形格式为主，这种格式的平面骨骼构成可以随意转换方向。当然，也可以采用长方形、菱形、水平错位的波形曲线等形式作为平面骨骼构成的格式，如图2-1所示。

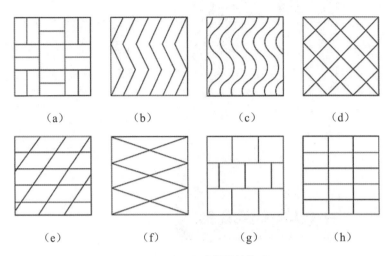

图2-1　平面骨骼构成的格式

2.1　重复构成

在规律性骨骼形式中，最基本的构成形式就是重复，能够形成秩序化和规律化的视觉形象，产生统一、整齐的视觉效果，从而使人加深对形象的印象，如图2-2所示。

图2-2　重复构成形式

2.1.1　重复构成的概念

重复构成的概念很好理解，就是在设计时大量地重复利用相同的形态作为基本元素，也可以使用构成的骨骼形式作为基本格式，通过重复的规律性排列来组成画面。例如，古代的窗格与商品房建筑等，其中很多就是采用了重复构成的骨骼样式，如图2-3所示。

在平面设计中，既可以在整体设计上采用重复构成形式，也可以在局部形象上采用重复构成形式，让设计显得更加稳重。

图2-3　重复构成的骨骼样式

2.1.2　重复构成的形式

在现代设计中，重复构成的应用范围非常广泛，主要形式包括基本形的重复构成和骨骼的重复构成两类。

1. 基本形的重复构成

基本形也就是由点、线、面构成的单元形或单位元素，是最基本的构成形式，每个基本形的视觉效果都是不相同的，如图2-4所示。

图2-4　基本形

基本形的相关特点如下。
- 将两个或多个基本形进行排列和组合，可以得到多样化的二维画面。
- 基本形的设计非常简练，没有大量使用具象形。

基本形的重复构成形式，即在平面构成中反复使用相同的基本形来构成图形，包括绝对重复构成和相对重复构成两种构成形式。

（1）基本形的绝对重复构成：是指在反复使用基本形构成图形时，其"形"始终保持不变，具有一定的连续性，如图2-5所示。

（a）　　　　　　　　　　　　　　　（b）

图2-5　基本形的绝对重复构成

> **专家提醒**
>
> 基本形也可以通过多个"形"的相离、相接、盖叠、透叠、结合、差叠、减缺以及重合等方法来再造构成，从而创造出全新的视觉效果。

（2）基本形的相对重复构成：是指在平面构成中反复使用基本形构成图形时，其"形"的基本形象一致，但大小、方向或位置等细节产生了一定的变化，可以让画面的视觉效果变得更加丰富，如图2-6所示。

2．骨骼的重复构成

基本形的线型框架就是骨骼，它可以控制"形"与"形"、"形"与空间之间的关系，能够让平面构成的发展变化更加有秩序。在平面构成中，骨骼的特性就是有规律性地连续排列，因此构成图形的骨骼重复单位的形状、面积都是完全一致的，能够展现出一种韵律美，如图2-7所示。

骨骼的重复构成包括以下两种方式。

（1）有作用性骨骼：将基本形放在骨骼的空间单位内，每个空间中的基本形都是相对完整和独立的，能够产生统一、整齐的视觉效果，如图2-8所示。

（2）无作用性骨骼：通过将基本形放置在骨骼线上，使其处于每条线的交叉点处，以突出构成后的形象效果，如图2-9所示。

（a） （b）

图2-6 基本形的相对重复构成

（a） （b）

图2-7 骨骼的重复构成

图2-8 有作用性骨骼　　　　　　　　图2-9 无作用性骨骼

骨骼的重复构成形式在生活中很常见，如楼梯的台阶、天花的装饰、屋檐、电梯、书架上的书等，通过重复构成设计可以产生强烈的秩序美感，如图2-10所示。

（a）

（b）

图2-10　生活中的重复构成设计元素

2.2　渐变构成

渐变构成可以产生强烈的韵律感，形态的规律性和节奏性非常明显，是一种独特的平面构成形式，可带来流畅、新颖的视觉感受。

2.2.1　渐变构成的概念

平面构成中的渐变构成又称为渐移构成，是指将大量相似的基本形或骨骼运用一定规律组合在一起，产生循序渐进的形态逐步变化的效果，呈现一种调和的秩序，同时在视觉上形成一种导向性。

渐变构成的设计方法非常多，包括形态、色彩、方向、位置、大小、影调、材质、色彩等形式的变化，可以派生出多种结构样式。

- 形态的从大到小。
- 色彩的由浓到淡。
- 间隔的由密到疏。
- 位置的由远到近。
- 影调的由弱到强。

美术设计基础与实训教程（第 2 版）

- 线条的由宽变窄。
- 从一种形态变成另一种形态。

例如，华为的logo就是一个很好的例子，其设计者通过有规律地改变形态的长短和大小来实现logo的各种渐变效果，使图形产生韵律感和秩序感，如图2-11所示。

图2-11　渐变构成设计的logo示例

2.2.2　渐变构成的形式

渐变构成的首要条件是骨骼单位，设计者可以单独使用，也可以混合使用，但需要注意把握好渐变的节奏。下面介绍一些常用的渐变构成形式。

1．形状的渐变构成

形状的渐变构成是指将基本形中的元素有规律地进行删减、添加或位移等处理，将一种基本形逐渐转变成另一种形态，其渐变特征是体现事物的发展性，视觉效果富有韵味，如图2-12所示。

图2-12　形状的渐变构成示例

另外，设计者也可以寻找两个形态完全不同的相近元素进行渐变处理。需要注意的是，与抽象的形象渐变相比，具象的形象渐变更加复杂，在设计时必须考虑渐变过渡的自然性和可行性，如图2-13所示。

2．大小的渐变构成

大小的渐变构成是指基本形由大到小或由小到大的渐变构成，也可以将其视为远近的渐变构成，这种渐变构成形式可以展现一定的空间深度感。

第 2 章 平面构成的形式美法则

图2-13　具象的形象渐变构成示例

如图2-14所示，通过有规律地改变矩形的大小，展现一种空间的远近距离感，这种富有感染力的渐变构成形式能够传递出律动感。

图2-14　大小的渐变构成示例

3．间隔的渐变构成

间隔的渐变构成是指基本形与基本形之间的间距逐渐地变疏或变密的渐变构成，这种构成形式能够带来运动感与空间的深度变化的视觉效果，如图2-15所示。

图2-15　间隔的渐变构成示例

4．色彩的渐变构成

色彩的渐变构成是指基本形的色相、色调或影调的渐次变化，如由浅到深、由明到暗或由一种颜色变成另一种颜色等，如图2-16所示。

（a）　　　　　　　（b）　　　　　　　（c）　　　　　　　（d）

图2-16　色彩的渐变构成示例

5．方向的渐变构成

方向的渐变构成是指基本形的方向从上至下或从左至右产生了渐次变化，能够形成一种旋转感，从而使画面更具有动感，如图2-17所示。

图2-17　方向的渐变构成示例

6．骨骼的渐变构成

骨骼的渐变构成是指骨骼结构的疏密渐次变化，通常使用分割和比例的方式进行设计，其构成形式如下。

（1）单元渐变：是指逐渐改变骨骼中的水平线之间的距离，使其间距变宽或变窄，但保持垂直线等距离重复不变，也可以反过来进行排列，如图2-18所示。

图2-18 单元渐变

（2）双元渐变：是指骨骼中的水平线和垂直线的间距同时逐渐变宽或者变窄，如图2-19所示。

（3）阴阳渐变：是指骨骼中的水平线和垂直线本身产生了渐次变化，从上至下或从左至右逐渐由宽变窄，或者形成正负对比变化，如图2-20所示。

图2-19 双元渐变

图2-20 阴阳渐变

2.2.3 渐变构成的心理特征

渐变构成的主要特点为重复的渐变或有比例的重复渐变，形成强弱或轻重的对比，从而带来不同的心理特征。图2-21所示为通过方向和色彩的渐变所构成的立体造型形式，可以产生一种旋转、循环的空间感，以及发散虚幻的寓意，给人以活泼律动的视觉感受。

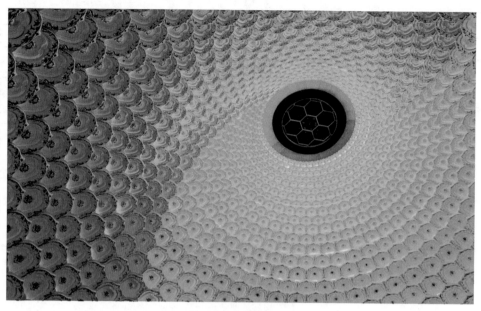

图2-21 立体造型形式

渐变形式丰富了平面构成的视觉语言，增强了画面的表现力，其心理特征表现如图2-22所示。

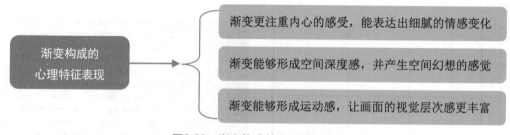

图2-22 渐变构成的心理特征表现

2.3 近似构成

世界上绝对重复的事物是不存在的，任何事物都是独一无二的，即使长得一模一样的双胞胎也有细微的区别。而近似就是指同类型但不相同的事物，近似构成可以看成是重复构成的轻微变化，可以规避重复构成的呆板的缺陷，从而让画面中的变化更统一、调和且丰富。

2.3.1 近似构成的概念

在平面构成中，对于近似的理解，可以说是两个形象在整体上基本一致，但局部有细微差异。近似构成的共同特征包括形状、大小、颜色、肌理等只是在局部产生了大同小异或小同大异的变化，如图2-23所示。

第 2 章 平面构成的形式美法则

（a） （b） （c） （d）

图2-23 近似构成

2.3.2 近似构成的形式

近似构成可以通过使用大量重复的元素，增加画面的趣味性，如《开心消消乐》游戏中的元素就是一种近似构成形式，如图2-24所示。

（a） （b）

图2-24 《开心消消乐》游戏画面

如果重复是指相同或差异较小的形象，那么近似则是指相对差异较大的形象。近似构成的主要形式如下。

（1）形象的近似：是指基本形或骨骼等元素中具有类似的形象特征。如图2-25所示，这些人脸的基本形中都具有五官等类似的形象特征。

（2）大小的近似：是指形象的形状各异，但在面积大小上具有一定的相似性，如

图2-26所示。

（3）色彩的近似：是指形象的形状或大小各异，但色彩的色相、明度或纯度等具有一定的相似性，如图2-27所示。

图2-25 形象的近似

图2-26 大小的近似

图2-27 色彩的近似

(4)形象处理的近似:是指形象的形状、色彩或大小各异,但使用了相似的手法对其表面进行处理,如图2-28所示。

(5)表面肌理的近似:是指形象的形状、色彩或大小各异,但表面的纹理和质感具有相似性,如图2-29所示。

图2-28 形象处理的近似

图2-29 表面肌理的近似

2.3.3 近似构成的要求

近似构成的具体要求为:相同的内容居多,同时也是画面的主体部分;差异的内容占少数,形成有主体相近类似的关系。在处理同类的自然形象时,要获得不同的近似效果,设计者可以通过调节角度和变化组合来实现。

如图2-30所示,画面的主体部分均为云朵,有差异的部分则分别为太阳、雨水、彩虹、雷电和雪花等,符合近似构成的基本要求。

图2-30 符合近似构成基本要求的示例

2.3.4 近似构成的心理特征

在平面构成中，使用近似构成的设计手法，能够让人们觉得其中的基本形都属于同类，通过严谨的规律对这些基本形进行排列，但每个基本形之间都会产生一定的变化，因此近似构成的设计手法能够表现出比较活泼的心理特征。

如图2-31所示，图中卡通人物的脸型和发型都是相同的，只是人物面部的表情各异，通过使用近似构成的设计手法来展现人物的丰富表情。

图2-31 卡通人物表情示例

另外，在近似构成中，基本形的变化也会受到骨骼的制约，因此不能产生太大的变动，需要控制在一定的范围内，否则画面将失去规律性。

2.4 特异构成

在平面构成中，特异是一种通过对比来产生形式美感的构成方法，能够产生强烈的视觉冲击力，从而快速地吸引人们的注意力。

2.4.1 特异构成的概念

特异构成是指通过调整骨骼中个别基本形的形状、大小、色彩或方向等规律，打破常规的视觉形态，使其变得更加突出，让画面不再循规蹈矩，如图2-32所示。

第 2 章　平面构成的形式美法则

 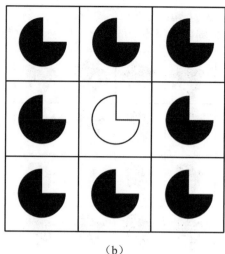

（a）　　　　　　　　　　　　　（b）

图2-32　特异构成

2.4.2　特异构成的形式

特异构成主要是借助基本形的形态突变来实现的，能够带来独特的视觉表现力，具体方法如下。

（1）形状的特异：在使用重复构成或近似构成时，在多个基本形中，其中一个或少数几个基本形的形状比较特异，与其他基本形产生明显的差异对比，使其成为画面中的视觉焦点，如图2-33所示。

（2）大小的特异：在重复构成的多个基本形中，通过适当调整其中一个或几个基本形的大小而产生特异的对比，如图2-34所示。

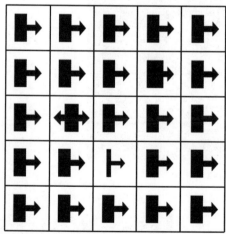 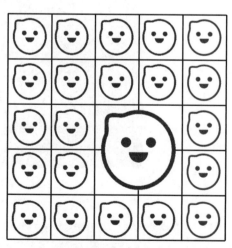

图2-33　形状的特异　　　　　　　图2-34　大小的特异

（3）色彩的特异：在重复构成中，基本形使用同类色彩构成，通过对某些基本形的色彩进行修改来产生对比，让画面显得不再单调，如图2-35所示。

(4）方向的特异：在重复构成的多个基本形中，大多数形状的排列方向是相同的，只有一小部分方向不同的形状，以引起视觉刺激，如图2-36所示。

图2-35　色彩的特异

图2-36　方向的特异

2.4.3　特异构成的心理特征

特异构成能够让形象变得更加新奇怪异，不仅可以产生令人惊艳的视觉效果，而且能够让人产生怀疑、寻觅的心理反应。特异构成主要用于插图、logo、包装、广告以及装饰等领域，能够让人在轻松、愉快的情感氛围下接纳新的思想和观念，并满足受众求新、猎奇的心理需求。

例如，"双十一"的广告就是采用大小的特异构成形式，将中间的"11·11"数字放大，使其从画面中跃然而出，如图2-37所示。

图2-37　"双十一"的广告

2.5　发射构成

在自然界中和日常生活中，发射构成的形式随处可见，如光谱中的色环、花朵的花瓣、禽类动物的羽毛、水滴泛起的涟漪以及螺旋状的楼梯等，如图2-38所示。发射构成能够产生一定的秩序性，给人带来充满节奏感、韵律感、动感的视觉冲击力。

第 2 章 平面构成的形式美法则

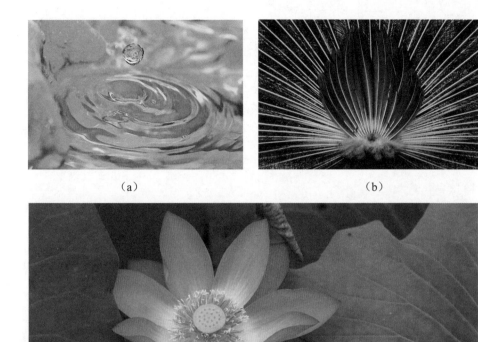

图2-38 自然界中发射构成的事物

2.5.1 发射构成的概念

发射构成与重复构成形式类似,但在形象设计上更特殊。发射构成是指通过将多个基本形围绕一个中心点,产生一种从中心向外放射的视觉效果,其主要特点如下。

- 越靠近中心的部分空间元素越密集。
- 越远离中心的部分空间元素越宽松。

2.5.2 发射构成的形式

在发射构成中,首先要确立中心,同时要包含三个以上的重复基本形。下面介绍一些常见的发射构成形式。

1. 离心式

在离心式的发射构成形式中,发射点位于画面的中心,所有的基本形都从发射点开始

出发，逐步向外扩散，能够产生一种向外的运动感，如图2-39所示。

图2-39 离心式的发射构成形式

在日常生活和自然界中，最典型的离心式发射构成比如绽放的烟花和向日葵的花瓣，能够给人带来强有力的画面感，如图2-40所示。

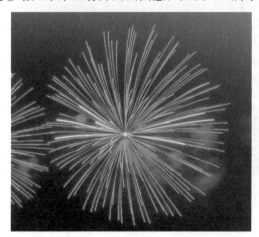

图2-40 绽放的烟花（左）和向日葵的花瓣（右）

2．向心式

向心式的发射构成形式与离心式的刚好相反，基本形的发射点在外部，从四周逐渐向中心点聚拢，如图2-41所示。

3．同心式

同心式的发射构成形式与离心式的比较类似，发射方向都是向外的，但同心式的发射点是从中心开始逐渐扩展的，骨骼线始终环绕中心运行，如图2-42所示。

4．移心式

在移心式的发射构成形式中，发射点会有秩序地渐次移动位置，其变化过程具有极强的规律性，从而表现出空间感，如图2-43所示。

第 2 章 平面构成的形式美法则

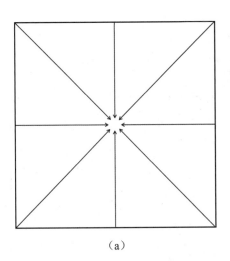
（a）

（b）

图2-41 向心式的发射构成形式

（a）

（b）

图2-42 同心式的发射构成形式

（a）

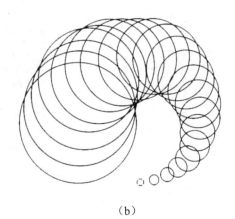
（b）

图2-43 移心式的发射构成形式

5. 多心式

在多心式的发射构成形式中存在多个中心发射点，基本形将围绕这些发射点逐渐扩展，产生丰富的"发射集团"画面效果，如图2-44所示。

图2-44 多心式的发射构成形式

2.6 对比构成

在自然界中，我们能够感知的具体事物，都可以找到对比的关系，如高与低的对比、美与丑的对比等。在平面设计中，对比的作用十分重要，能够用相对的形象进行比较，使某个形象更加突出。

2.6.1 对比构成的概念

对比构成是指利用视觉上的对比规律，让形象产生独特的个性，其主要特点如图2-45所示。

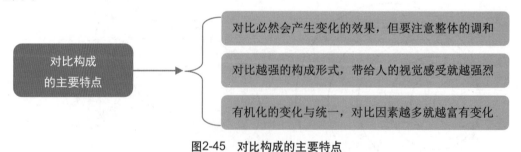

图2-45 对比构成的主要特点

2.6.2 对比构成的形式

运用对比构成的形式能够制造出变化的画面效果，主要手法包括形态对比、大小对

比、色彩对比等。

1．形态对比

通过不同形态的形象产生对比，画面效果更加丰富，同时还可以让某些形象特征更加突出，具有强调形象的功能，如图2-46所示。

图2-46　形态对比

2．大小对比

通过形象的大小对比，画面的主要内容会更加突出，如以小衬大或者以大托小等方式。如图2-47所示，为通过利用轮船的小衬托出风光的大，从而突显辽阔的风光。

图2-47　大小对比

3．色彩对比

通过色彩的色相和明暗等进行对比，画面的效果会变得更强烈。例如，黑白的色彩对比能够让人印象更加深刻，适合表达强烈的思想感情。

2.6.3 对比构成的心理特征

要利用对比构成来表达情感，重点在于控制好对比和统一，对比不能过度，也不能过于统一，相关分析如图2-48所示。

图2-48 对比和统一的相关分析

设计者在应用对比时要把握好程度，画面不仅要有对比和变化，同时也要做到调和、统一，这样才能给观众带来充满活力的心理感受。

2.7 肌理构成

肌理构成的视觉表达形式非常丰富，设计者可以使用重复、渐变、放射、特异、对比等多种平面构成法则进行综合设计。可以这么说，任何一种构成形式中都存在肌理，同时肌理又能够脱离其他构成而单独成为一种构成形式，因此它非常特殊，使用时要尤其注意。

2.7.1 肌理构成的概念

肌理是指形象的表面纹理，即物质的表面质感在视觉上造成的视觉感受。平面设计中的肌理效果除了使用平面设计软件外，还可以通过手绘的方式来实现，设计者在进行手绘时，需要运用不同材料来准确表达肌理的呈现效果，如图2-49所示。

（a） （b）

图2-49 通过手绘实现肌理的呈现效果

2.7.2 肌理构成的形式

设计者可以将眼睛看到的客观存在的肌理，通过点、线、面的组合，使用钢笔、毛笔、喷笔等工具进行绘制，从而产生不同肌理的表面效果。

制作肌理的方法非常多，包括绘画、素描、拼贴、搓揉、喷洒、撒盐、涂蜡、烙印、拓印、撕扯、擦刮、磨刻、浸染、扎染、熏烧、压印、编织、修剪、刮刻等。如图2-50所示，为采用素描的方法，表现出山涧瀑布和山峰等多种肌理效果。

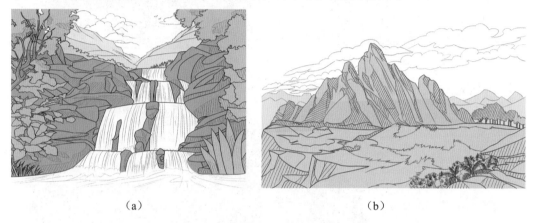

（a） （b）

图2-50 通过素描制作的肌理效果

肌理构成的制作方法有较大的随意性，十分注重变化和美感。如图2-51所示，为一些现实生活中常见的肌理现象。

（a）石头　　　　　　　　　　　　（b）叶子

图2-51 现实生活中常见的肌理现象

（c）马的皮肤和毛发

（d）小草

（e）花朵

（f）土壤

图2-51　现实生活中常见的肌理现象（续）

2.7.3　肌理构成的心理特征

虽然各种肌理的视觉效果有美的也有丑的，但正是这些不同效果的肌理带给人们丰富的视觉感受。细微的肌理构成形式，给人类带来了一个丰富多彩的世界，同时也可以创造出丰富的外在造型形式。因此，设计者可以利用肌理构成来抒发自己内心对某一生活现象或事物的感受。

不同物质的肌理具有不同的心理特征。例如，木纹的表面会形成千变万化的纹样图案，样式和内涵极其丰富，能够让人感到木质的真实、无华，从而表现出纯朴、自然、亲切的情感。

肌理虽然看上去非常抽象，而且形式也很简洁，但主体鲜明突出，极具形式美感，同样能够表达出强烈的情感。例如，使用树木的年轮肌理，能够表现出时间的流逝；使用老墙壁的肌理，可以表现岁月的沧桑感；使用花茎上的肌理，能够让人产生快乐的情绪。

【课堂实践】

运用自然形或几何形做重复骨骼、方向有变化的近似构成、对比构成等形象构成设

计。要求大小为12cm×12cm，用黑色墨水或黑色颜料手绘完成。

【疑难解析】

问题：在对比构成中，如何处理使画面从对比到统一的整体关系？

答：在对比构成设计中，主要是强调有对比关系，不是说一定要让整个画面一直保持着强烈的对比。例如，音乐在节奏和音高上面要有变化，这种变化就是一种对比关系。有了对比关系，还需要找一个元素把对比关系协调起来，使对比更加和谐，这时就达到了对比与统一相协调的效果。

【课外拓展实践】

分别尝试以下构成方式进行构成练习。要求：设计制作成20cm×20cm的大小，用黑色墨水或颜料上色。

(1) 练习重复构成设计。
(2) 练习渐变构成设计。
(3) 练习近似构成设计。
(4) 练习特异构成设计。
(5) 练习发射构成设计。
(6) 练习对比构成设计。
(7) 练习肌理构成设计。

【本章小结】

本章主要介绍平面构成中的一些构成形式，具体包括重复、渐变、近似、特异、发射、对比以及肌理这七类。这些构成形式也是最基本的平面构成形式，熟练掌握这些构成表现形式，有助于积累平面设计中的创作经验。

【思考与习题】

(1) 重复构成的概念及其形式分类？
(2) 渐变构成的概念及其形式分类？
(3) 近似构成的概念及其形式分类？
(4) 特异构成的概念及其形式分类？
(5) 发射构成的概念及其形式分类？
(6) 对比构成的概念及其形式分类？
(7) 肌理构成的概念及其制作方法？

第 3 章

图形创意与表现技法

在平面造型设计中,不管是抽象的还是具象的"形",基本上都是用来表现现实生活中的事物。设计者可以提炼现实生活中的事物,根据自己的客观感受进行创意加工,从而设计出具有一定代表意义的新图形。本章将重点讲解创意图形和偶然图形的构成设计的思维方法与表现技法。

美术设计基础与实训教程（第 2 版）

【本章教学导航】

知识目标	（1）掌握平面图形的创意种类； （2）掌握各种创意图形的基本概念和图形构成的基本条件； （3）掌握图形创意的思维方法
技能目标	（1）学会各种平面图形的创意设计方法； （2）熟悉平面图形中的创意表现技法； （3）掌握平面图形创意与表现的综合设计技法
态度目标	（1）培养学生的自主学习能力和知识应用能力； （2）培养学生勤于思考、认真做事的良好作风； （3）培养学生形成良好的职业道德和较强的工作责任心，掌握独立工作的能力，树立自信心
本章重点	平面图形创意
本章难点	平面创意图形的表现
教学方法	理论和实践一体化，教、学、做合一
课时建议	12课时（含课堂实践）

【知识讲解】

图形创意是一种艺术表现形式，通过使用一定的创意形式，将自己的创造性意念表达和设计思想进行可视化呈现，能够给观众带来愉悦的视觉感受。在平面设计中，图形创意能够产生强烈的视觉冲击力，扩大观众的思维联想空间，加深他们对画面的印象。

如图3-1所示，为采用点、线、面、体等多种视觉元素组合设计的创意图形，不仅可以提升画面的视觉美感，而且能传达艺术创意的思想，这也是本章的目标所在。

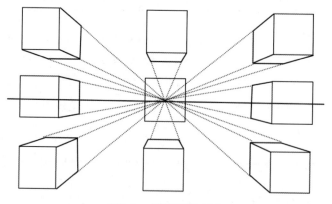

图3-1　创意图形示例

3.1　创意图形的构成设计

图形创意是平面设计中的重点，其设计元素的主要部分为矛盾图形。矛盾图形也称

为悖理图形,也就是说,构成图形的基本元素从道理上讲是彼此冲突的,相互混乱且充满矛盾。

设计者可以采用一些平面造型的方法来构成矛盾图形,从而获得有悖常理的、虚幻的图形效果。矛盾图形是平面创新图形的主要构成形式,本节将重点介绍矛盾图形的几种构成形式和设计手法。

3.1.1 推移演变图形

推移演变图形是一种典型的悖理图形,其构成图形的某些因素会在移动的同时逐渐产生过渡和转变,如图3-2所示。

图3-2 推移演变图形

构成推移演变图形的基本条件如下。

(1) 基本因素:推移演变图形中至少要有两个可以相互推移转换的基本因素,如图3-2中的鸟和鱼。

(2) 关联与区别:各个基本因素要有本质的区别,同时也需要有一定的联系,如黑与白、大与小、多与少、虚与实等。

(3) 加强矛盾:在推移演变图形的演变过程中,可以利用公共轮廓线与正负转换,同时还可以适当地使用一些掩盖元素,将转换的过程进行虚化处理,以及增加矛盾的对比效果。

3.1.2 矛盾空间

矛盾空间又称为远近反转图形,是指在平面构成的图形中存在混乱和相互矛盾的关系,这种关系主要体现在位置的前后和距离的远近上,能够对观众的视觉产生误导,但这种关系在现实生活中是不存在的,如图3-3所示。

构成矛盾空间的图形通常具备两个以上的视点,同时具备相对存在的视线方向,而且构成图形的各部分必须有一个相同的共用面,为图形的组合提供可能性。

矛盾空间的构成方法如下。

(1) 共用面:如图3-4所示,这个矛盾空间图形包括了三个不同视点的立体形态,中间的三角形为共用面,可以连接这三个视点,使其紧密联系起来,并展现出灵活性的透视

变化效果。

图3-3 矛盾空间的图形

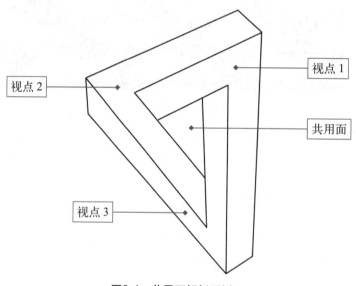

图3-4 共用面解析示例

> **专家提醒**
>
> 人的眼睛在看某个物体时，通常的视线方向为从左到右、从上到下。图3-4是一个矛盾空间图形，有三个视点，当眼睛的视线在视点1、视点2和视点3之间切换时，就会产生一种模棱两可的视觉感受。

（2）矛盾的连接：如图3-5所示，利用直线和斜线将长方体和圆柱体图形连接起来，这些线条在平面中的方向具有不确定性，能够使矛盾形体连接起来。

在实际的设计过程中，不能机械地使用单一的方法，而需要将上面两个设计方法结合起来使用，去寻找新的规律，这样才能更好地掌握矛盾空间。

第 3 章 图形创意与表现技法

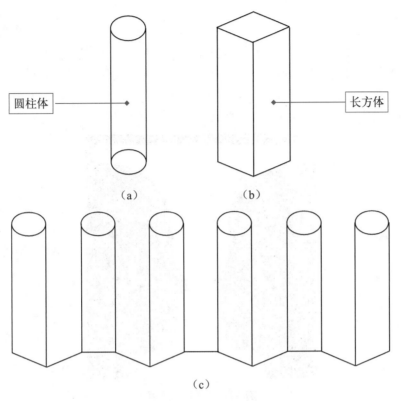

图3-5 矛盾的连接解析示例

3.1.3 共生图形

共生图形是指使用完全相同的轮廓线，使不同性质的事物同时存在于一个画面中，从而构成完整的图形，不过仔细观看时又能彼此看出各自单独或完整的图形。

如图3-6所示，整体看上去是一棵没有叶子的枯树，但树干和枝丫却是由多个人脸图形组成的。

图3-6 共生图形示例

3.1.4 正负图形

正负图形也称为反转图形,可简单地理解为平面图形的"图"与"底"的关系,通过借用相互依存的正形的"图"与负形的"底",使其相互反转,形成彼此矛盾且又符合逻辑的特殊视觉形象。如图3-7所示,整个画面从白色的图形来看,是一个酒杯,但围绕着酒杯左右的黑色阴影,却是两张人脸的侧面剪影。

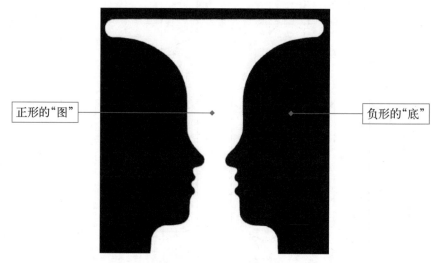

图3-7　正负图形示例

在正负图形中,通常存在"黑与白"或者"虚与实"两种相对的图像,并通过这两种相互依存的图像来暗示它们之间潜在的关系,极大地丰富了图形的表现形式和表达效果。

3.2　偶然图形的构成与技法

在平面图形设计中,除了上面介绍的矛盾图形外,还有另一类偶然图形,这类图形是自由构成的,具有自然灵动的视觉效果。

3.2.1　偶然图形的构成

偶然图形是指形状、色彩和质感具有多变性和不规则的特殊形态,通常是利用一些特定的材料和工具,并采用特殊的方法,通过偶然产生的结果来设计的图形,可以给视觉设计带来更多的创意,如图3-8所示。

3.2.2　偶然图形的材料、工具和技法的运用

艺术的生命在于勇于创造,用创新去打破传统的规律,这也是现代设计的主要思维。例如,美术专业的学生在绘画时,可以将一切能够表现效果的材料都利用起来,而不单单是使用普通的素描纸和铅笔。

第 3 章　图形创意与表现技法

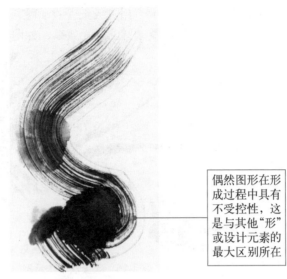

偶然图形在形成过程中具有不受控性，这是与其他"形"或设计元素的最大区别所在

图3-8　偶然图形

在进行艺术设计时，实现效果的方法可能有很多，因此大家尽量去选择更简易的方法，同时尝试获取更新、更好的表现效果。也就是说，在实际创作过程中，表现的手法不是固定的，但须注意表现手法与题材内容的风格要统一。

1. 渲染法

渲染法主要用的工具材料是生宣纸，如果没有的话也可以使用浸湿的纸，然后让水性颜料在纸上进行自然渗透，从而获得丰富的层次变化效果。

渲染法主要运用于水彩画和国画的创作，其变化效果取决于纸质及颜料水分的多少，水分多则湿润，水分少则干涩，如图3-9所示。

图3-9　渲染法创作示例

2. 吹流法

吹流法是指先将颜料稀释，然后倒在素描纸上的相应位置处，并根据需要将纸的一边

提起，使颜料从高处往下流动，或者用嘴或细管吹动颜料，使其朝着不同的方向流动，重复该操作即可获得具有一定方向流动感的画面效果，如图3-10所示。

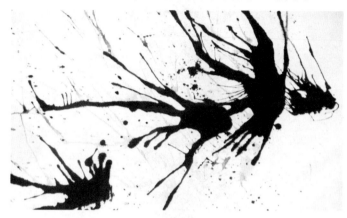

图3-10　吹流法创作示例

如图3-11所示，为使用吹流法创作的梅花图像，可以先让墨水自然地流向不同的方向，做出树干的效果，然后再用嘴、吸管或空笔杆吹出细小的痕迹作为树枝。

图3-11　吹流法创作的梅花图像

3．炸裂法

炸裂法的创作手法具有极强的随机性，先将稀释后的颜料装入玻璃瓶或塑料袋中，然后将其砸到纸面上。玻璃瓶或塑料袋破裂后，其中的颜料会向四周溅开，即可形成强烈自然散发的图形，效果生动且十分有张力，如图3-12所示。

4．吸附法

吸附法创作的图像效果自然且生动，其制作流程如下。

（1）将水性或油性的颜料滴入清水中进行稀释。

（2）稍微搅动调好的颜料水，让颜料在水中自然流动。

（3）观察流动的水色浮纹，当得到自己满意的图案时，立刻将生宣纸或吸水性很强

的纸放在水面上。

（4）让水色浮纹吸于纸上，当呈现具有韵律感的纹理时，即可将纸从水中提起。

图3-12 炸裂法创作示例

如图3-13所示，为使用油漆作为材料，并利用吸附法制作的图像效果，画面婉约、细腻且清晰。

图3-13 吸附法创作示例

5．防染法

防染法主要采用具有抗水性的材料来制作，如油质、蜡制颜料或胶质等物质，使用这类型材料在纸面上画出需要的痕迹，然后再将水性颜料覆盖到上面，此时只有抗水性材料没有覆盖到的地方才会被上色。

如图3-14所示，为蜡染装饰画，主要用蜡液作为材料，使用蜡刀蘸上蜡液，然后在布上画出图案纹样并进行多次浸染，最后把蜡融消掉即可。

6．飞白法

飞白法主要是参考中国画和书法常用的创作手法，具体方法如下。

（1）用毛笔蘸上较干的颜料，也可以用油画笔或木块等其他工具代替。
（2）在较粗糙的纸面上，快速刷出图形。
（3）记录笔画由湿到干、由实到虚的画面效果，如图3-15所示。

图3-14　蜡染装饰画

图3-15　飞白法创作示例

7．喷刷法

喷刷法的主要工具是牙刷或较硬的毛刷，将其蘸上颜料，然后在金属网上轻轻地刷，或者轻刷梳子、尺子的边缘，接着用手指拨动毛刷，使颜料溅落到纸上，构成点状的图形。注意，纸上要事先放好印画材料，如叶子等，当拿开印画材料时，画纸上即可留下相应的轮廓，效果如图3-16所示。

另外，设计者也可以使用专业的喷枪或喷壶，在其中装入稀释好的颜料，这样喷出的点状效果更加细腻，明暗变化和质感也更强。

8．拓印法

拓印法包括粘拓和捺拓两种类型，具体方法如下。

（1）粘拓：粘拓包括两种方法，如图3-17所示。

图3-16　喷刷法创作示例

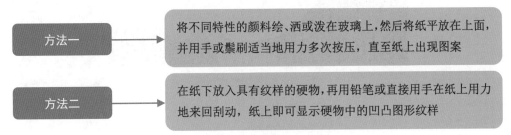

图3-17　粘拓的两种方法

（2）捺拓：其方法与盖印章类似，先用具有纹样或肌理的物体，在其表面刷上颜料，并直接盖印到纸上，纸上即可出现该物体表面的纹样肌理。例如，在树叶上刷上颜料，然后再盖在纸上，即可得到树叶的自然肌理图形，如图3-18所示。

图3-18　捺拓法创作示例

9. 刮伤法

刮伤法需要使用较厚的纸，在上面涂上一层较干的颜料，注意涂厚一些，当颜料完全干透后，再使用锋利、尖锐的硬物刮出图形。

如图3-19所示，在纸上涂了很厚的颜料，然后用针或小刀刮去不需要的部分，得到相应的图形效果。

图3-19　刮伤法创作示例

10. 剪贴法

剪贴法是一种常用的版面设计方法，具体制作流程如下。

（1）准备一些物质材料，如图片、画报、布料、树叶以及各色卡纸等。

（2）巧妙地利用这些材料的图形、色彩或纹理、质地等特色，剪出或撕出具有一定外形的材料。

（3）对剪出的材料进行重新组合或拼贴，形成新的图形。

如图3-20所示，为利用图片剪贴设计的版面构成图形。

图3-20　剪贴法创作示例

11. 熏烧法

熏烧法主要利用一些能够燃烧的平面材料，如纸或布等，用火对其进行熏烧，从而产生一种独特的肌理效果，如图3-21所示。

图3-21 熏烧法创作示例

以上介绍的都是创作矛盾图形、偶然图形和特殊肌理图形常用的方法和技巧，大家通过学习理论再加上实践，将这些图形创作的方法与技巧掌握好，同时添加自己的创意思维，那么设计创意图形就会变得非常简单了。

【课堂实践】

（1）设计正负图形。
① 设计三种不同造型的正负图形，每个图形的大小不小于15cm×15cm。
② 材料不限。
③ 效果要求具有较强的图形意识和个性特征。
（2）分别用吹流法、飞白法、喷刷法、刮伤法设计制作偶然创意图形，具体要求如下。
① 每个图形的大小不小于12cm×12cm。
② 材料不限。
③ 效果要求具有较强的图形意识和个性特征。

【疑难解析】

问题：在使用喷刷法和刮伤法时，为什么得到的效果不明显或做不出好的效果？
答：在使用喷刷法制作图形的时候，要注意把握好颜料的干湿程度，这是创作成功的关键所在；如果颜料太干，则不能很好地喷出来；如果颜料太湿，则容易从毛刷上滴下来，从而影响成品效果。
在使用刮伤法制作图形的时候，首先要选择较厚而且表面光滑的纸，同时颜料也要较干一些，并且刷厚一些。等到纸上的颜料完全干后，才能刮出明显的痕迹，使被刮的部分

形成所要表现的图案。

【课外拓展实践】

（1）分别用渲染法、吹流法、炸裂法、吸附法、防染法、飞白法、喷刷法、拓印法、刮伤法、剪贴法、熏烧法来设计制作偶然创意图形，具体要求如下。

① 每个图形的大小不小于15cm×15cm。
② 材料不限。
③ 效果要求具有较强的图形意识和个性特征。

（2）选择上述11种设计方法中的一种或两种，设计一幅书籍封面或广告，具体要求如下。

① 大小自定义。
② 材料不限。
③ 效果要求具有较强的图形意识和个性特征。

【本章小结】

在平面构成设计中，图形、文字与色彩都是十分重要的视觉元素，尤其是图形的设计，对作品的效果有着直接的影响。同时，图形创意又是图形运用的基础与关键，因此大家一定要熟练运用各种图形的设计方法。

本章重点介绍了创意图形的构成方法与表现技巧，通过本章的学习，读者能快速了解创意图形的设计过程，以及各种创意图形在实际设计中的运用方法。

【思考与习题】

（1）矛盾空间图形的概念以及构成矛盾空间的方法是什么？
（2）分别阐述渲染法、吹流法、炸裂法、吸附法、防染法、飞白法、喷刷法、拓印法、刮伤法、剪贴法、熏烧法的概念以及有哪些视觉特征。

第 4 章

版面设计构成

在平面设计中,除图形设计、文字设计之外,版面设计是另外一个非常重要的设计部分。版面设计同样也是设计艺术的重要组成部分,是一种非常常用的视觉传达设计手段,被广泛地应用于报纸杂志、广告招贴、书籍装帧、产品包装、企业形象和网页界面等所有平面设计领域。

美术设计基础与实训教程（第 2 版）

【本章教学导航】

知识目标	（1）掌握版面构成的设计原则； （2）掌握版面构成的设计技巧； （3）掌握版面构成设计的视觉效果表现方法
技能目标	（1）学会平面版面构成设计的原则； （2）熟悉在设计中运用版面构成的设计技巧； （3）验证版面构成设计的视觉效果
态度目标	（1）培养学生的自主学习能力和知识应用能力； （2）培养学生勤于思考、认真做事的良好作风； （3）培养学生具有良好的职业道德和较强的工作责任心，掌握独立工作的能力，树立自信心
本章重点	版面构成的设计方法
本章难点	版面构成的设计技巧
教学方法	理论和实践一体化，教、学、做合一
课时建议	4课时

【知识讲解】

如今，版面艺术设计已经逐渐发展成为一种重要的界面窗口，能够促进人们对时代语言的理解，同时让他们对现代审美观点更加认同。

优秀的版式设计具有以下特点。

- 对设计元素的简单编排。
- 体现时代对审美观念的变化。
- 为营造新的文化观念提供广阔的平台。

4.1 版面设计构成原则

版面设计也可以称为版面构成，是其他所有视觉表现的基础。版面设计是一种将技术与艺术进行高度融合与统一的创作形式，为传播和表现视觉形象提供了无限的发挥空间。

功能性、整体性、审美性是版面构成的三大原则，熟练运用这些原则能够更好地体现版面构成的视觉效果，以及增强传达信息的功能。

4.1.1 功能性原则

版面设计与纯艺术的主要区别在于，它的功能性是综合的、广泛的。从主要功能来分析，版面设计主要是为了给观众传达各种视觉信息，优秀的构成形式能够将观众的视线有效地集中到重要信息上。

如图4-1所示，为采用粽子图案设计的山峰，加上其中的龙舟元素，以及颜色的对比，能够更好地突出"端午节"的主题。同时，这个图形的版面布局非常清晰，各个设计元素疏密有致，让人耳目一新。

第 4 章 版面设计构成

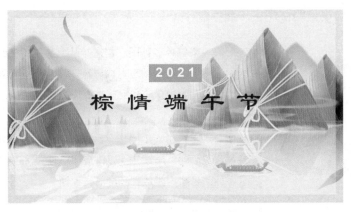

图4-1 "端午节"主题的版面设计示例

版面设计的第一个重要原则就是注重功能性，在设计不同的版式内容时，虽然采用的对象各异，但其功能作用却是一致的，具体包括以下功能。

- 整理内容，产生清晰的条理性。
- 调节布局容积，获得合理、悦目的结构。
- 美化装饰，产生不同的情感氛围。

如图4-2所示，在这个"工作总结"版面中，将文案中的多种信息进行整体编排设计，有助于主体形象的建立；在主体形象的四周进行留白，以强调主体形象，使其更加鲜明突出。

图4-2 对文案进行整体编排设计

上面的案例体现了一个重点，那就是在追求版面设计的功能性的同时，还需要体现一定的创新原则，如留白的设计方法。总之，优秀的版面设计不能采取片面放大单一功能的设计行为，而需要实现使用功能和艺术功能的相对平衡。

4.1.2 整体性原则

要体现出版面设计的条理性，就需要把握好整体性的设计原则，通过对各种版式元素（如结构和色彩等）进行统一设计，在整体上追求一种个性化的风格，从而加强版面的整

体结构组织和方向视觉的秩序感,具体内容如图4-3所示。

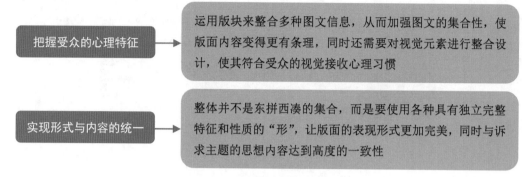

图4-3 整体性原则的具体内容

设计者可以采用水平结构、垂直结构、斜向结构、曲线结构等方式进行版面设计,使其符合整体性原则,相关示例如图4-4所示。

(a)水平结构的版面构成

(b)垂直结构的版面构成

(c)斜向结构的版面构成

(d)曲线结构的版面构成

图4-4 符合整体性原则的版面设计方法

4.1.3 审美性原则

如今，随着人们审美能力和审美情趣的提高，版面设计中的视觉传达必须紧跟时代美学观点，运用一定的审美性原则进行视觉设计。

版面设计构成的基本功能之一就是具备审美性，在满足基本功能的同时还要具有一定的审美价值。审美性与人的关系是非常紧密的，艺术设计的最终服务对象仍然是人，因此版面设计构成需要体现一定的人文关怀，具体方法如图4-5所示。

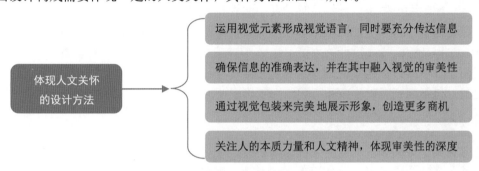

图4-5　体现人文关怀的设计方法

好的版面设计构成，不仅能够将设计者良好的人文、艺术修养和审美情趣充分体现出来，同时也决定了其作品的风尚和格局。

4.2　版面设计构成技法

纯粹的技术编排是很难设计出一个好的版面构成效果的，在设计版面时应该将技术与艺术进行高度统一，这样才能获得好的版面构成效果。

例如，在处理版面中的文字元素时，如果字体或字号的变化太大，则会给观众带来不好的浏览体验，如图4-6所示；而如果各个文字元素的变化很小，版面又会显得非常单调和呆板，缺乏创意，也很难给观众留下好印象，如图4-7所示。

图4-6　文字的编排变化太大

图4-7　文字的编排变化太小

因此，做版面设计需要掌握一些正确的原则或方法。
- 使用正确的结构关系，更加直观地传达信息。
- 使用个性的图形或文字化图形，将观者的视线引导至文字信息上。
- 使用艺术的构成规律进行引导，从而让版面与观众产生沟通并形成共鸣。

4.2.1 版面的分割构成设计

文字、图形和色彩是设计作品时最常用的视觉元素，当一幅作品中具备这些视觉元素时，设计者需要认真思考如何根据主题的需要在版面中布局这些元素，才能得到一个完美的画面，这也是版面构成设计的主要工作。

版面设计中的分割构成就是指将视觉元素安排在画面的正确位置上，其中分割的方式非常关键，包括规则分割构成和不规则分割构成两大类。

1. 规则分割构成

数理关系是规则分割构成的基础原则，设计者必须严格按照数理关系的逻辑性对画面进行分割，其视觉效果更加严密、整齐、理性。规则分割构成又可分为比例分割构成和等份分割构成两种形式。

（1）比例分割构成

比例分割构成是指通过比例关系对画面进行分割，让版面中的视觉元素产生有秩序的变化效果，具体方式包括黄金比例分割（1∶1.618）和数学比例公式分割两种，如图4-8所示。

图4-8　比例分割构成及其应用示例

（2）等份分割构成

等份分割构成是指将画面平均分为多个部分，这种分割构成方式被广泛应用于印刷编排设计中。如图4-9所示，为几种简单的两等份分割构成形式。

2. 不规则分割构成

设计者可以在规则分割构成的基础上，将画面中的视觉元素按一定规律打乱，进行更

自由灵活的排列，即可形成不规则分割构成形式。不规则分割构成不仅能够获得更生动的视觉效果，而且兼具规则分割构成的条理性特点，相关示例如图4-10所示。

图4-9　等份分割构成及其应用示例

图4-9 等份分割构成及其应用示例（续）

图4-10 不规则分割构成应用示例

> **专家提醒**
>
> 不规则分割构成形式的具体设计方法为：将等份分割构成的工整和机械的规律打破；多利用垂直线、斜线、曲线、交叉或平行等构成形式。

4.2.2 版面的自由构成设计

版面的自由构成设计，简单来说就是在遵循一定的审美规律和构成原则的前提下，用无拘无束的心态进行设计。版面的自由构成设计的审美规律为"变化统一"，即在变化的同时保持画面的和谐统一，使其乱中有序，主要包括对比与平衡等构成形式。

1．版面的对比构成

版面的对比构成包括以下几种具体形式。

（1）"形"的对比：通过"形"的各种对立因素进行对比，如大与小的对比、方与圆的对比、长与短的对比、规则与不规则的对比等，如图4-11所示。

图4-11 "形"的对比示例

(2)"质"的对比:通过不同物体的肌理特征进行对比,如粗糙与细致的对比、软与硬的对比、疏与密的对比等,如图4-12所示。

图4-12 "质"的对比示例

(3)色彩的对比:包括黑与白的对比、浓与淡的对比、干与湿的对比、鲜与浊的对比等,如图4-13所示。

图4-13 色彩的对比示例

在进行版面构成设计时，设计者可以灵活使用这些对比元素，同时注意整个画面风格的和谐与统一，做出更具空间感和层次感的画面构成效果，让作品的视觉语言感染力更强。

2. 版面的平衡构成

版面的平衡构成是指各种视觉元素在画面中保持绝对平衡或相对平衡的状态，从而展现出一种视觉力量和重量上的均衡稳定感。

（1）绝对平衡构成：绝对平衡构成是指画面中的各种视觉元素保持一模一样的对称式平衡效果，其方式和特征如图4-14所示。

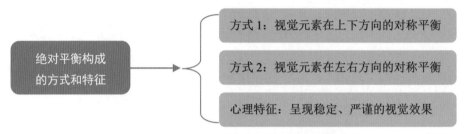

图4-14 绝对平衡构成的方式和特征

绝对平衡构成具体包括以下几种构成形式。

- 倒转对称构成：视觉元素以对角线为对称轴，呈斜线对称的效果，如图4-15所示。
- 镜照对称构成：视觉元素以水平线或垂直线为对称轴，呈上下对称或左右对称的效果，如图4-16所示。

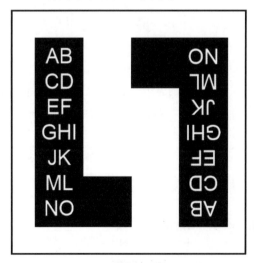
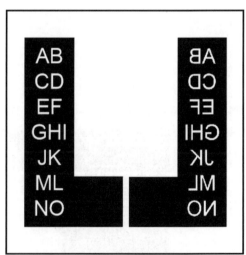

图4-15 倒转对称构成示例　　　　图4-16 镜照对称构成示例

- 发散对称构成：以画面中心为对称点，呈上下左右完全对称的效果，如图4-17所示。

第4章 版面设计构成

（a）

（b）

图4-17 发散对称构成示例

（2）相对平衡构成：相对平衡构成是指构成画面的部分形象虽然有所差异，但通过这些形象的位置、大小、色度和明暗等方面的因素进行编排，从而形成视觉力量和重量上的平衡感，主要特征如下。

- 相对平衡构成的画面布局形象仍然遵循绝对平衡构成的严谨规律，因此具有一定的稳定性。
- 同时，相对平衡构成的大部分形象都是自由排列的，因此，画面又具有一定的灵活性。

相对平衡构成的具体表现形式如下。

① 位置的平衡：如上下、左右或对角形象的位置相对平衡，如图4-18所示。

（a）左右位置的相对平衡

图4-18 位置的平衡

（b）对角位置的相对平衡

图4-18　位置的平衡（续）

② 大小的平衡：大小不同的形象，体现了不同的轻重感，可以采用近大远小或主体大陪体小的处理方式，在对抗和平衡中构成画面，这样更能突出作品的力量感。如图4-19所示，对文字进行排版时，就通过将主题文字的字号调大，将说明文字的字号调小，达到大小平衡的构成效果。

图4-19　大小的平衡

③ 色度的平衡：通过互补色让画面中的各形象相互呼应，给人以视觉上的稳定感，如图4-20所示。

第 4 章　版面设计构成

图4-20　色度的平衡

【课堂实践】

以字母为设计元素，利用版面设计中的对比构成手法设计一个版面，要求尺寸为A4大小。

【疑难解析】

问题：在版面设计中如何把握图形、文字的对比与调和的关系？

答：在版面设计中，设计者不仅要留意版式空间的整体效果，同时还需要精心处理布局的细节，具体方法如图4-21所示。

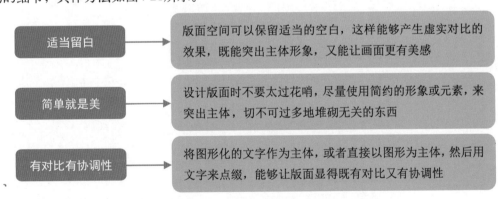

图4-21　把握图形、文字的对比与调和的关系的方法

【课外拓展实践】

（1）用版面设计中的对比构成手法设计画面。

要求：由图形、色彩（用黑、白、灰色）、文字构成版面，主题突出，内容和大小自定。

(2) 用版面设计中的调和构成手法设计画面。

要求：由图形、色彩（用黑、白、灰色）、文字构成版面，主题突出，内容和大小自定。

【本章小结】

在平面设计中，除了文字、色彩和图形之外，另一种元素就是版面构成，这也是直接影响设计作品是否成功的关键。本章具体介绍了版面构成的原则与方法等内容，学生通过学习，要掌握版面构成的技巧。

【思考与习题】

(1) 版面构成的原则是什么？

(2) 怎么处理版面中的空间关系？

(3) 自由版面构成中应遵循哪些设计规律？

第二篇
色彩构成

美术设计基础与实训教程（第 2 版）

 色彩是艺术设计中视觉冲击力最强的元素，最能影响观众的视觉心理反应。生活中的色彩可以说是随处可见的，如房间的家具、庭院的花草、路上的车辆、餐厅的美食以及身上穿的衣服等。正是这些五彩缤纷的色彩，让大自然变得色彩斑斓。

 在国外，著名的艺术教育学府包豪斯设计学院，也将其指导思想与理念确定为"艺术与技术的新统一"，以此来改革知识的课程设置和教学方法，同时初期还开设了"三大构成"课程，该措施对艺术与设计等诸多领域都产生了重大影响。

 在国内，各高等艺术学院也将"三大构成"作为设计专业的基础课程，并不断完善其课程体系，从而迈出一条符合我国国情的发展道路，同时也能够与国际保持接轨。作为"三大构成"的重要组成部分，学习色彩构成的目的主要是掌握色彩的配色规律，以及创造性的思维方式。

 色彩构成是色彩设计的基础，色彩构成的相关分析如下所示。

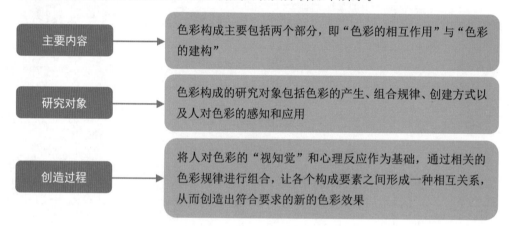

第 5 章

色彩的现象及色彩的体系

人们生活的环境中充满了形形色色的色彩,让周围的事物变得五颜六色、多姿多彩、生机勃勃,从而让这个世界也充满了各色的情感,同时与人们的生活产生了密切的联系。

色彩是一种能够刺激人的视觉神经的元素,因此在美术设计中非常重要,观众看到作品的第一印象往往就是其中的色彩。本章主要介绍色彩的现象及色彩的体系,让大家对色彩有一个宏观上的了解。

【本章教学导航】

知识目标	（1）了解色彩的来源； （2）了解色彩与光线视觉的关系； （3）了解色彩的分类以及色彩的三属性； （4）了解色彩的体系
技能目标	（1）学会色彩的把握； （2）掌握色彩与视觉光线的影响变化； （3）培养对于视觉艺术形式的创造性思维方式
态度目标	（1）培养学生的自主学习能力和知识应用能力； （2）培养学生勤于思考、认真做事的良好作风； （3）培养学生具有良好的职业道德和较强的工作责任心，掌握独立工作的能力，树立自信心
本章重点	色彩的属性与视觉关系的分析
本章难点	色彩的体系
教学方法	理论和实践一体化，教、学、做合一
课时建议	4课时

【知识讲解】

色彩在日常生活中的各个地方都能找到，涉及人们的衣、食、住、行、用等方方面面，与人们的生活息息相关，同时也是一种最为常用的审美形式。

因此，在美术设计中，色彩凭借丰富的表现力和超凡的魅力，能够更好地传达画面的主题和内涵。设计者在美术设计中运用色彩时，既要掌握色彩的基本分类，又要对各种形象要素的色彩运用技巧和注意事项做到心中有数。

对于美术设计中的色彩，设计者需要认识到色彩的两大特点，并将富有变化的色彩和其他形象元素充分结合起来，做出更加精美的画面效果，从而使艺术作品大放异彩。

- 特点1：不同的色彩本身的情感表现，具有相对的确定性。
- 特点2：色彩在和其他元素搭配使用时，又具有不确定性。

5.1 色彩的现象

设计者只有在生活中用心感受，并随时留意各种色彩的变化和规律，才能更好地了解和认识色彩。不同的色彩就像是不同的调料，将其正确地组合在一起，能够赋予画面更多的味道，让人觉得秀色可餐。

色彩构成是一门基本设计学科，对人的生理与心理都有重大影响，因此设计者尤其需要认真对待和掌握。

5.1.1 颜色感觉因素

人之所以能够感知和区分各种不同的颜色，主要是由于每种颜色在视觉上会产生不同

第 5 章 色彩的现象及色彩的体系

的感受,其中包括以下三种因素。

1. 光线的反射

光线反射是指光线照射到物体表面时产生的反射现象,其颜色取决于物体表面的化学结构、物理与几何特性,包括吸光体、反光体和透明体等物体。

例如,衣服、食品、水果和木制品等物体大多是吸光体,比较明显的特点就是它们的表面粗糙不光滑,颜色非常稳定和统一,视觉层次感比较强。反光体与吸光体刚好相反,它们的表面通常都比较光滑,因此具有非常强的反光能力,如金属材质的物体、没有花纹的瓷器、塑料制品以及玻璃制品等,如图5-1所示。

图5-1 反光体的颜色

透明体是指能够允许光通过的物体,如透明的玻璃和塑料等材质的物体都是透明体,如图5-2所示。

图5-2 透明体的颜色

2．光源的颜色

使用不同类型的光源进行照明，由于各种光源的波长构成特性不同，因此产生的色温效果也不一样。

3．眼睛的感色能力

眼睛的感色能力主要由视网膜上的视神经系统决定，其功能包括光线感受能力，以及处理与传送光刺激的能力，如图5-3所示。

图5-3 眼睛的结构图

从上面三个因素来讲，色彩的来源主要是光线，如果这个世界没有光线，那么也就无法产生视觉，从而没有任何色彩了。

5.1.2 光与色——视觉感知的前提

颜色是由光线形成的，有光才能有色，人眼中的视网膜才能对光的刺激做出反应，从而在大脑中形成某种特定的感觉。因此，颜色的先决条件就是光线，而光色感觉就是光线反映到人的视觉中的色彩，如图5-4所示。

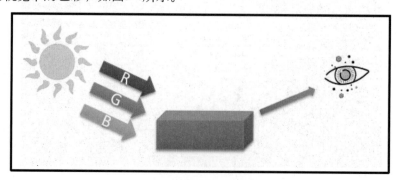

图5-4 光、色彩与视觉

第 5 章 色彩的现象及色彩的体系

光线的明亮程度同样会影响人眼对颜色的视觉感受，包括颜色的亮度、色相和纯度。例如，明亮的光线可以让物体的颜色看上去更清晰鲜艳，如图5-5所示；微弱的光线则会让物体看上去变得模糊暗淡。

图5-5 明亮的光与色

光色是一种物理现象，即物体的色形是由光线决定的。例如，雨过天晴后的彩虹就是一种光色现象。英国著名的物理学家艾萨克·牛顿（Isaac Newton）曾做过一个实验，他将太阳光从一个小缝引进暗室，然后让光束穿过一个三棱镜，在屏幕上产生了一条由红、橙、黄、绿、青、蓝、紫七色光组成的美丽彩带，这就是光的色散形成的，如图5-6所示。

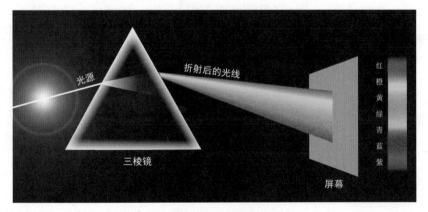

图5-6 光的色散

光的色散也可以称为光谱（全称为光学频谱）现象，也就是说，太阳光是由光谱中的颜色构成的。在物理学上，光其实是一种电磁波，也可以理解为一种能量（电磁辐射能）形式。下面将光与色之间的关系进行相关分析，如图5-7所示。

美术设计基础与实训教程（第 2 版）

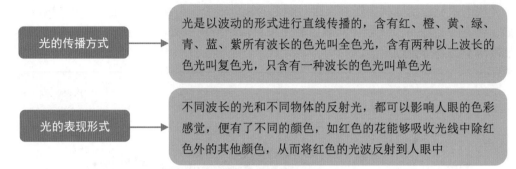

图5-7　光与色之间的关系

因此，根据各种受光体吸收光和反射光的能力，自然界中便出现了丰富多彩的颜色，同时带来了一系列色彩学问题，如颜色的分类（彩色和非彩色两大类）、特性（色相、纯度、明度）和混合方式（色光混合、色料混合、视觉混合）等。

5.2　色彩与光线、视觉的关系

很多时候，我们眼睛看到的颜色并不是真实的颜色，这是由于人眼和对光色的感觉系统存在一些特有的生理特征和心理性视错现象。对于专业的艺术设计人员来说，必须了解并学会利用色彩与光线、视觉的关系，从而做出自己需要的色彩效果。

5.2.1　色彩视觉的生理特征

人的眼睛在接受光线的刺激时，会由于眼睛的生理特征产生视觉适应效果，主要包括距离适应、明暗适应和色彩适应三个方面，如图5-8所示。

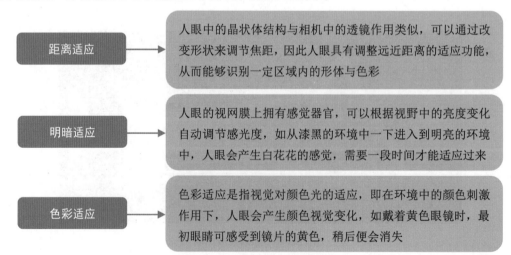

图5-8　色彩视觉的生理特征

色彩视觉的生理特征对于专业设计者来说既有利也有弊，如印象派的画作就需要设计者具备敏锐的色彩感应能力，能够在作品中体现出眼睛在第一时间获取的色彩感觉，将眼

睛没适应色彩前的感受描绘出来，如图5-9所示。

图5-9　印象派画作示例

5.2.2　色彩视觉的心理性视错

色彩视觉的心理性视错是一种"视色错觉"现象，也可以称为视觉色彩补偿现象，是由人眼的视觉对色彩的平衡需求造成的。人眼在看到某种颜色时，会在生理上自动调节它的相对补色，但实际上这种颜色补偿是不存在的。

在色彩艺术理论中，色彩视觉的心理性视错的地位非常重要，是一种能够影响色彩美学效果的视觉规律，下面介绍一些常见现象。

1．连续对比

在不同的时段内，人眼看到和感知的色彩之间会出现对比视错现象，这就是连续对比。眼睛在连续注视某个物体时，人的视觉感应会保留一段时间，即使刺激人眼的物体消失后，也会在人眼中留下"视觉残像"。

如图5-10所示，当眼睛从左往右看时，画面中的彩条仿佛在蠕动，这就是利用"视觉残像"原理使眼睛产生连续对比的视错现象。

图5-10　"视觉残像"现象（1）

如图5-11所示，画面中的白色的负残像是黑色，而黑色的负残像则为白色。

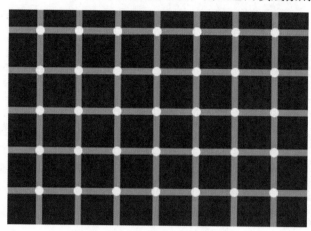

图5-11 "视觉残像"现象（2）

这种"视觉残像"现象的停留时间通常比较短，主要是由于人眼已经对某种光色产生了适应性，但视觉却在连续变化，从而造成了色彩错觉。

2．同时对比

在相同的时间和环境中，人眼接受到不同色彩的刺激后，所看到和感知的色彩对比视错现象就称为同时对比。同时对比会干扰人对色彩的感觉，使色彩间相互冲突，让相邻接的色彩发生改变，或者将其原本的某些属性进行替换，从而产生特殊的视觉色彩效果。

如图5-12所示，将两个颜色相同的物体放置在不同颜色的背景中，在同时观察这两个物体时，可以看到它们的颜色也会所有差别。

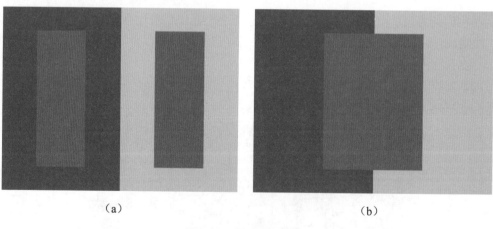

（a）　　　　　　　　　　　　（b）

图5-12 同时对比错觉

5.2.3 光源对色彩的影响

大多数物体本身是不能发光的，但能够吸收、反射或者透射光线，因此各种物体在光线的影响下会产生不同的色彩表现。

第 5 章 色彩的现象及色彩的体系

1. 固有色

固有色并不是客观世界的东西,通常是指物体在白光照射下呈现的颜色,同时人们习惯性地认为这种颜色就是物体本身的颜色。

例如,椰奶的固有色是白色,采用这种固有色来设计产品包装,更能引起人们对椰奶香味的联想,并产生想喝它的欲望,如图5-13所示。

图5-13 固有色产品包装示例

2. 物体色的可变性

物体色的可变性通常是由不同的光源色造成的,例如红色的物体在不同的光源照射下会显示出不同的色彩效果,如图5-14所示。

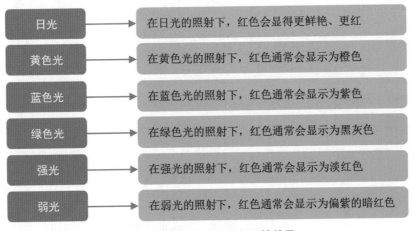

图5-14 红色在不同光源色下的效果

美术设计基础与实训教程（第2版）

> **专家提醒**
>
> 如果照射在红色物体表面的光源色中，没有可以反射的红色光，而该物体又会吸收其他颜色的光，因此会呈现不同的色彩效果。由此可见，光源色会影响物体的色彩，也就是说物体色具有可变性，设计者可以利用这个现象，使用恰当的光线为自己的美术设计作品增色。

5.3 色彩的分类及色彩的三属性

色彩的种类繁多，但基本都具备色相、明度和纯度这三种属性，这也是区分色彩感官识别的基础要素，在进行美术设计时需要灵活应用色彩的三属性变化，从而更好地展现色彩的魅力。

5.3.1 色彩的表示方法

如果使用测色器进行辨别，可以识别的颜色在一百万种以上，即使用肉眼来区分，也能够识别几十万种颜色。为了合理地区分这些色彩，可以使用色名法给某种色彩进行命名，具体方法如图5-15所示。

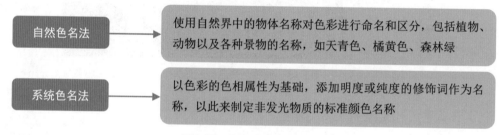

图5-15 色名法命名分类

5.3.2 色彩的分类与色彩的属性

对各种色彩进行归纳和整理，以及掌握不同色彩的属性，有助于大家更好地认识和运用色彩。

1. 色彩的分类

色彩具体包括无彩色和有彩色两大类，如图5-16所示。
有彩色的表现比无彩色更加复杂，可以从以下三个维度对有彩色进行确定，如图5-17所示。

2. 色彩的属性

色相、明度、纯度合称为色彩的三属性，其中明度和纯度可以确定色彩的状态，明度和色相合并为二线的色状态，称为色调。

第 5 章　色彩的现象及色彩的体系

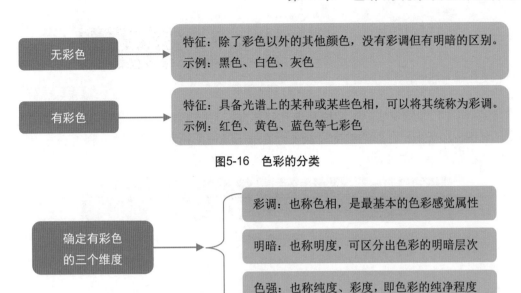

图5-16　色彩的分类

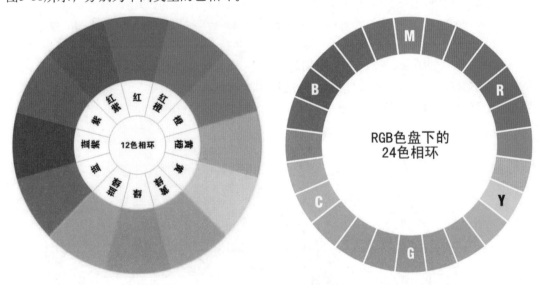

图5-17　确定有彩色的三个维度

（1）色相：顾名思义，就是指色彩的相貌，主要用于区别各种不同的色彩。如图5-18所示，分别为不同类型的色相环。

图5-18　不同类型的色相环

红、橙、黄、绿、蓝、紫为最初的基本色相，在其中各自加上一个中间色，即可得到"12色相环"，按光谱顺序可分为：红、红橙、橙、黄橙、黄、黄绿、绿、蓝绿、蓝、蓝紫、紫、紫红。

（2）明度：明度是由色光的振幅强度决定的，指的是色彩的明暗程度。其中，白色的明度最高，黑色的明度最低，如图5-19所示。

图5-19　明度

（3）纯度：能够反映色彩的饱和度和鲜艳度，可以用浓、淡、深、浅等程度词进行描述，如图5-20所示。色彩的纯度高低主要取决于这一色相发射光的单一程度，也可以看成是原色在色彩中所占的百分比。

图5-20　纯度

5.3.3　色彩的体系

色立体主要是采用三维空间的透视理论作为基础，将色彩的三属性通过立体的色彩坐标体系表现出来，可以帮助大家从平面的角度更好地去分析和理解色彩的色相、纯度、明度之间的关系，如图5-21所示。

目前，常用的国际标准色彩体系有三个，分别为日本的PCCS（Practical Color Coordinate System）、美国的孟塞尔颜色系统（Munsell Color System）、德国的奥斯瓦尔德（Ostwald）。

其中，孟塞尔颜色系统是目前使用最广的色彩体系，由美国画家、色彩学家阿尔伯特·孟塞尔（Albert H. Munsell）所创，通过明度、色相及色度这三个维度在三维空间中表达颜色的关系，如图5-22所示。

图5-21　色立体

图5-22　孟塞尔颜色系统

对于设计专业的新手来说，在观看一个物体时，要能够分辨出色彩的以下三种特性，这样能够增强自己对色彩的认识能力。

- 它是什么颜色？

- 这种颜色有多纯？
- 这种颜色有多亮？

只要你能够分辨出色彩的这三种特性，即可初步掌握色彩的变化规律。另外，我们还需要借助各种色立体的结构原理，对构成色彩的三属性进行分析，找到它们之间的关系。

【课堂实践】

（1）明度推移练习

选择一种明度较低的原色或间色，以逐渐加入白色和黑色的方式形成一个表现明度渐变的构成画面，其渐变过程不少于八个明度等级差。

（2）色相推移练习

在色相环上选择一个颜色沿一个方向逐渐变化色相，形成一幅色相变化的跨度为1/2色相距离的构成画面。

（3）纯度推移练习

选择一个高纯度的颜色和一个明度与之相同的中性灰色，以不断增加灰色调入量的办法逐渐降低颜色的纯度，获得一个纯度渐变的画面。其纯度的等级变化不少于八个。

上述作业的规范与制作要求如下。

① 作业图形要符合色彩推移的表现。

② 色彩推移练习要求等级过渡保持均匀，效果的制作要精细。

③ 所有作业均采用手绘完成，在八开绘图纸上制作。

【疑难解析】

问题：如何进行色立体的运用？

答：色立体的运用理论是采用了三维空间的透视方法，将色彩的三属性通过色彩坐标体系立体地表现出来。在色立体的实际运用过程中，必须综合观察色彩的三属性，切不可单一地看其中的某个属性。

【课外拓展实践】

制作色相环，要求如下。

（1）画两个同心圆，大圆直径为20cm，小圆直径为15cm，然后利用量角工具将圆环分成20等份。

（2）按色相推移调制颜色，并按色相顺序在圆环中添加颜色。

【本章小结】

在美术设计中，除文字、图形和版面外，色彩同样也是最主要的视觉元素，会对设计作品的成败造成直接影响，因此设计者必须重视色彩的运用。通过本章的学习，帮助大家更好地掌握色彩与光线视觉的关系、色彩的分类、色彩的三属性以及色彩的体系等内容，从而能使大家能够更好地运用色彩进行设计。

【思考与习题】

(1) 谈谈色彩与视觉的关系。

(2) 色彩的分类包括哪几类？每类包括哪些颜色？

(3) 什么是孟塞尔色彩体？它是由谁创立的？

第 6 章

色彩的表现规律

在运用色彩这种构成要素时,需要设计者用心去感受和理解,这样才能更深刻地认识色彩,从而更好地把握住自己对色彩最初的感觉。本章主要介绍色彩的表现规律,包括色彩的混合、对比以及调和等方法,帮助大家深入地了解各种颜色的特性和运用技巧。

【本章教学导航】

知识目标	（1）了解色彩的混合模式； （2）掌握色彩的色相、纯度、明度的对比； （3）掌握色彩的多种调和形式
技能目标	（1）掌握色彩调和的基本原理和规则； （2）理解色光混合、色料混合、视觉混合的规律，对它们的变化过程获得感性的认识，体验操作的乐趣； （3）熟练地运用几种不同的色彩调和方法，组合出调和统一的画面
态度目标	（1）培养学生的自主学习能力和知识应用能力； （2）培养学生勤于思考、认真做事的良好作风； （3）培养学生具有良好的职业道德和较强的工作责任心，掌握独立工作的能力，树立自信心
本章重点	色彩混合中，色光混合、色料混合、视觉混合的原理各不相同，因此它们在色彩应用中的方法和视觉效果也各不一样
本章难点	掌握色彩的相互关系
教学方法	理论和实践一体化，教、学、做合一，本章的教学主要是指导学生以不同的色彩混合方式进行配色的操作练习，教师可通过经典作品和作业范例的赏析，在作业过程中启发和引导学生尝试不同的色彩混合及配色方法
课时建议	12课时（含课堂实践）

【知识讲解】

在学习色彩混合之前，首先来了解一下什么是三原色。

三原色是指三种独立的颜色，可以将这三种颜色按一定的比例混合调配出其他颜色。从色光和色料两方面来看，三原色也存在一些细微的差别，如图6-1所示。

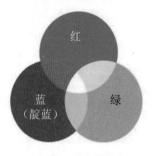
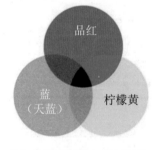

（a）色光的三原色　　　　　　　　（b）色料（颜料）的三原色

图6-1　三原色

第 6 章 色彩的表现规律

6.1 色彩的混合

色彩的混合又称为色彩混合，是指将两种或两种以上的颜色进行混合，以此产生一种新的颜色。在应用色彩的过程中，其实就是对颜色进行混合配置。色彩混合的形式包括加色混合、减色混合和中性混合，本节将分别进行介绍。

6.1.1 加色混合

加色混合又称为色光的加法混合，是指将不同类型的色光混合在一起，构成新的色光。例如，舞台照明和摄影时经常会用到补光棒进行加色混合，以实现特殊的灯光色彩氛围，如图6-2所示。

图6-2 补光棒的加色混合

通过物理光学试验发现有三种色光是无法通过加色混合产生的，那就是红、绿、蓝（靛蓝），这就是色光的三原色。将色光的三原色以不同的比例进行加色混合，可以得到其他颜色，如图6-3所示。

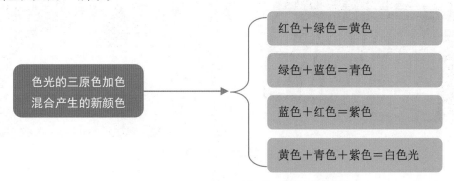

图6-3 色光的三原色加色混合产生的新颜色

随着不断增加对色光进行混合的次数，其明度也会不断提高，同时色相会逐渐变弱。如果用全色光进行混合，则可以得到接近白色光的色彩效果，其明度要高于其他所有色光。

6.1.2 减色混合

减色混合的特点与加色混合相反，主要是基于物体的吸光性原理来实现的，通过将色料进行混合来达到降低明度和彩度的效果。在使用减色混合时，随着混合次数的增加，颜色会变得越来越暗淡。

减色混合可分为色料混合和叠色两种方式，下面进行详细介绍。

1. 色料混合

减色混合主要用到色料的三原色，即品红、柠檬黄、天蓝，将这三种颜色以适当比例进行混合，能够产生新的颜色，如图6-4所示。

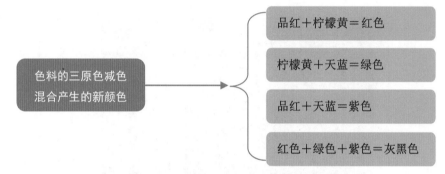

图6-4　色料的三原色减色混合产生的新颜色

如果两种颜色通过减色混合后能够构成灰色，则它们就是互补色。例如，印染染料、绘画颜料和印刷油墨等色料，通常都是经过减色混合来获得各种新颜色的，如图6-5所示。

图6-5　绘画颜料（左）和印刷油墨（右）

2. 叠色

叠色主要是通过重叠透明物体来达到减少透光量并叠出新的颜色，随着重叠透明物体的增加，透明度会逐渐降低，同时明度也会随之下降。例如，使用不同颜色的马克笔进行叠色，可以通过减色混合实现自己想要的颜色效果，如图6-6所示。

第 6 章 色彩的表现规律

图6-6 马克笔的叠色效果

6.1.3 中性混合

中性混合属于一种色光混合方式，是指色彩在进入视觉后产生的混合效果，包括旋转混合与空间混合两种方式。中性混合的特点为：彩度下降、明度保持不变。

1．旋转混合

将不同颜色的色纸贴在圆形转盘上，或者涂上色料，然后快速转动圆盘，让反射光在视觉上产生混合，这就是旋转混合的方法。例如，将适当比例的品红、黄色和青色分别涂在转盘上，能够旋转混合产生其他颜色，如图6-7所示。

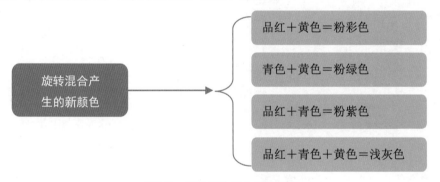

图6-7 旋转混合产生的新颜色

2．空间混合

空间混合主要通过不同颜色的反射光来实现，这些光线在特定的空间范围内对视觉产生刺激，使其在人眼中留下色彩的印象。

例如，印象派的绘画风格就是采用了空间混合的方式来增强作品的色彩表现力，如图6-8所示。

再如，网点印刷也是采用了空间混合方式获得丰富的色彩效果，同时画面形象的色彩也非常逼真，如图6-9所示。

图6-8　采用空间混合作画示例

图6-9　网点印刷效果示例

空间混合的色彩构成元素通常是密集且细小的点或线，同时这些元素要处于一定的视觉距离之外，这样才能得到明显的混色效果。

6.2　色彩的对比

色彩的对比要素包括色相、明度、纯度、冷暖和面积等，利用不同色彩之间的矛盾与对立关系，让画面的色彩更加诱人，增强作品的吸引力。

6.2.1　色相的对比

色相的对比是指将两种色相不同的色彩放置在一起，形成色相差异的对比效果，具体

第 6 章　色彩的表现规律

包括以下四种方式。

1．同一色相对比

同一色相对比是指两种颜色的色相非常接近，在色相环中的距离在5°左右，对比效果偏弱。如图6-10所示，红色的灯笼与背景的颜色色相非常接近，能够展现统一的色调风格。

图6-10　同一色相对比示例

2．类似色相对比

类似色相对比是指两种颜色的色相较接近，在色相环中的距离在45°左右，对比效果偏中弱。例如，采用黄色和橙色作为画面的主色调，产生类似色相对比的效果，能够营造出欢快、活泼的热情氛围，如图6-11所示。

图6-11　类似色相对比示例

3. 对比色相对比

对比色相是指用于对比的两种颜色的色相相差较大，在色相环中的距离在90°～180°，双方的共同因素非常少，对比效果偏中强。

例如，采用蓝紫色和粉红色作为画面的主色调，形成对比色相对比，能够展现出优雅且不失活泼的画面效果，如图6-12所示。

图6-12　对比色相对比示例

4. 互补色相对比

互补色相对比是指两种颜色的色相刚好互补，在色相环中的距离为180°，两者的距离最远，对比效果最强烈。

例如，采用红色和绿色作为画面元素的主色调，产生互补色相的对比效果，能够让人在情绪上达到一种平衡，如图6-13所示。

图6-13　互补色相对比示例

6.2.2 明度的对比

明度的对比是指将两种及以上不同亮度的色彩放置在一起,产生明暗程度差异的对比效果,能够展现出一定的空间感和层次感。由于色彩是由光线产生的,因此明度的对比效果要比其他对比形式更强烈,较亮的颜色看上去会更亮,而较暗的颜色看上去会更暗。

明度对比效果的强弱可以采用孟塞尔颜色系统作为基础进行分析。一个色彩的明度通常是由白到黑包括了11个不同明度的色阶,其中0色阶为黑色,10色阶为白色,1~9色阶则分别为不同明度的灰色,如图6-14所示。

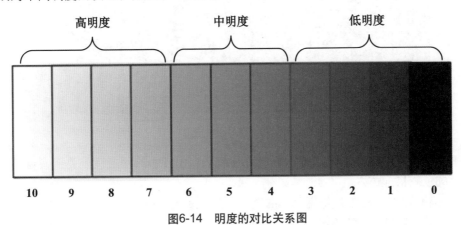

图6-14 明度的对比关系图

根据上述色阶的明度关系,明度对比可以归纳为三类配色关系,分别为明度调子的配色、明度差的配色、明度差与明度调子的综合配色。

1. 明度调子的配色

明度调子是指将色彩搭配后所产生的明度倾向,可以分为低调子、中间调子和高调子三种配色类型,如图6-15所示。

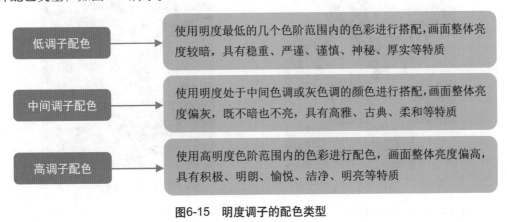

图6-15 明度调子的配色类型

2. 明度差的配色

明度可以用于对比色相不同的色彩,如图6-16所示。但如果设计者单单使用一种明度

调子进行配色，则画面的色彩看上去会显得很单一。此时，设计者可以在保持基本色调的基础上，采用色彩明度差的配色方法，再适当添加一些小面积跨色阶的色彩进行搭配。

图6-16 色彩的明度表

明度差是指画面中亮度最高的色彩与亮度最低的色彩间的明度级差关系，包括以下四种明度差的色彩搭配方式。

（1）高明度差的配色：是指色彩的明度色阶距离相差在6个色阶以上，明度色阶距离非常远，因此色彩的亮度差异也非常大，如图6-17所示。

使用高明度差的配色进行色彩搭配设计的画面，看上去会更加醒目，对视觉的刺激也更强。不过，在使用这种配色方法时，一旦搭配不好，就容易产生眩目或色彩不协调的现象，因此需要注意色彩面积的对比。

（2）中明度差的配色：是指色彩的明度色阶距离相差在3～6个色阶，色彩的明度差别不大，画面的层次感较强，如图6-18所示。

图6-17 高明度差的配色示例　　　　图6-18 中明度差的配色示例

（3）低明度差的配色：是指色彩的明度色阶距离相差在1～3个色阶，色彩的明度差别非常小，画面显得柔和、协调、优雅，如图6-19所示。

（4）等明度差的配色：是指色彩的明度色阶距离只相差1个色阶，各色彩的明度基本一致，画面显得含蓄、模糊，如图6-20所示。

第6章 色彩的表现规律

图6-19 低明度差的配色示例

图6-20 等明度差的配色示例

3．明度差与明度调子的综合配色

另外，设计者可以使用上述两种明度对比方式进行综合配色，从而得到更丰富的色彩搭配表现效果，具体包括高调中的明度差的配色、中调中的明度差的配色、低调中的明度差的配色三大类。

（1）高调中的明度差的配色：浅基调色与浅配合色所占的面积比例较大，主要包括以下三种配色方法，如图6-21所示。

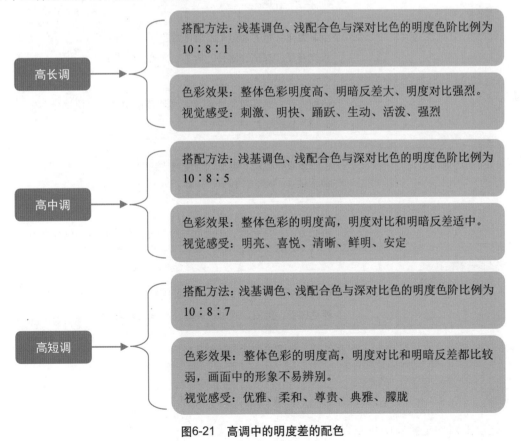

图6-21 高调中的明度差的配色

（2）中调中的明度差的配色：画面色彩整体明度适中，中明度的色彩所占面积较大，不同低明度和高明度的色彩所占面积较小，具体搭配方法如下。

- 中长调

中长调的明度色阶比例为4（中明度色）：6（配合色）：10（浅色）或7（中明度色）：6（配合色）：1（深色）等，能够给人带来稳重中显生动以及更显男性化的视觉感受。

- 中中调

中中调的明度色阶比例为4（中明度色）：6（配合色）：8（浅色）或7（中明度色）：6（配合色）：3（深色）等，画面整体色彩的明度对比适中，能够给人带来浑厚的视觉感受。

- 中短调

中短调的明度色阶比例均为4（中明度色）：5（配合色）：6（浅色或深色），画面整体色彩的明度对比弱，能够给人带来含蓄、呆板、模糊的视觉感受。

（3）低调中的明度差的配色：画面色彩整体明度较低，低明度的色彩所占面积较大，不同高明度和中明度的色彩所占面积较小，具体搭配方法如图6-22所示。

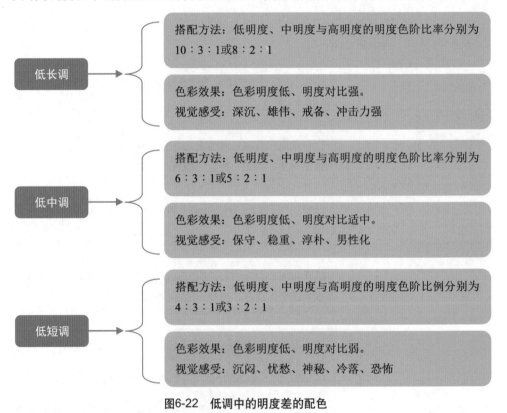

图6-22 低调中的明度差的配色

6.2.3 纯度的对比

纯度的对比是指将两种及以上不同彩度的色彩放置在一起，产生饱和度的差异对比效

第 6 章 色彩的表现规律

果。使用纯度的对比进行配色设计,能够让鲜明的色彩看上去更加鲜明,而灰浊的色彩看上去更加灰浊,如图6-23所示。

图6-23 纯度的对比示例

> **专家提醒**
>
> 色彩的纯度色阶也可以分成11个色阶,其中0色阶为无彩度的灰色,10色阶为纯色,0～3色阶为灰调,4～6为中调,7～10为鲜调。

6.2.4 冷暖的对比

根据色彩的心理温度进行划分,可以分为暖色调和冷色调,如图6-24所示。

图6-24 暖色调和冷色调

(1)暖色调的主要特征为:给人以温暖、热烈的感觉。如橘红、黄色以及红色等都属于暖色调,可以让整个画面充满生活气息,给人带来温暖的感觉,如图6-25所示。

图6-25　暖色调示例

（2）冷色调的主要特征为：安静、稳重，可以扩展空间感。如蓝色、青色、绿色等都属于冷色调，可以让画面看起来比较冷，营造出宁静的氛围，能够令人心绪平静、心情轻松，如图6-26所示。

图6-26　冷色调示例

例如，黄色和蓝色分别是暖色调和冷色调，而且它们在色相环上是属于相对位置的两种颜色，运用这两颜色可以形成比较强烈的冷暖对比，增强画面的视觉冲击力，如图6-27所示。

需要注意的是，暖色调和冷色调本身具有非常明显的对立性，因此在使用这种对比进行搭配时，要讲究主次分明，将一种色调作为主色调，另一种色调当作陪衬，这样才能相得益彰，如图6-28所示。

第 6 章　色彩的表现规律

图6-27　冷暖色调的对比示例

图6-28　用冷色调陪衬暖色调

6.2.5　面积的对比

因为色彩的种类非常多，因此对比的形式也很丰富，不同的色彩面积占比，能够给人带来不同的心理作用。

通常情况下，色彩在画面中所占的面积越大，则其明度和纯度的表达效果则越明显，如图6-29中的紫色和橙色；色彩在画面中所占的面积越小，则越不容易进行辨别，如图6-29中的蓝色和青色。

图6-29 色彩面积的对比示例

6.3 色彩的调和

色彩的调和是指通过两种及以上的色彩搭配方式，实现共同的画面效果，并且各色彩之间的关系能够保持秩序、统一与和谐。

如果说学习色彩的对比是为了更好地呈现色彩本身的个性和魅力，那么，了解和掌握色彩的调和就是为了帮助设计者更好地驾驭色彩，是人们成为画家、设计师、视觉艺术工作者的必经之路。本节将从不同的方面来分析色彩调和的基本规律。

6.3.1 单色的调和

单色的调和指的是画面中只有一种色相，并通过改变（减弱或提高）其明度或纯度来实现调和效果，在此过程中不会添加其他的色相。

单色的调和方式比较简单，在改变单色的明度或纯度时，即可得到一个同色相的比较色，与原色产生调和作用，如图6-30所示。其好处是简洁、条理清晰、风格统一且容易理解；其缺陷是单调乏味。

（a）　　　　　　　　　　　　（b）

图6-30 单色的调和示例

6.3.2 同色系的调和

同色系是指具有相同色素的色彩群中的不同色彩,在色相环中的范围是180°以内。例如,深红、大红、朱红、玫瑰红、紫红、桃红、橙红、粉红、土红、棕红等色彩中都含有红色因素,同由红色与其他各色混合构成,因此这个色群就是红色的同色系统,如图6-31所示。

图6-31 同色系的调和示例

6.3.3 类似色的调和

类似色在色相环中的范围只有同色系的一半左右,也就是说在色相环中90°以内的色彩都属于类似色。类似色的调和主要运用到各个类似色之间的相同之处,以此产生调和作用,得到充满趣味、跃动感、明快的画面效果,如图6-32所示。

(a)

(b)

图6-32 类似色的调和示例

在进行类似色的调和时,需要多重视各类似色的明度和纯度的变化,以及色相本身的

饱和度，而对于主色和副色的划分则可以随意一些。

6.3.4 对比色的调和

对比色是指在24色相环上相距120°～180°的两种颜色。对比色的调和主要是通过在画面中选择几种对比鲜明的颜色，将这些色相、饱和度、明度对比相对较大的颜色并置，会产生一种强烈的跳跃感，是摄影和艺术创作中经常运用的色彩处理方法，如图6-33所示。

图6-33 对比色的调和示例（红色与绿色）

6.3.5 互补色的调和

互补色是指在色相环中完全相互对立的颜色，具有极强的排斥性，甚至会形成残像或色晕现象。在使用互补色的调和时，能够提高颜色的纯度，使其互相强化，呈现光彩夺目、灿烂辉煌的画面效果，如图6-34所示。

图6-34 互补色的调和示例

6.3.6 复色群的调和

复色群是指两个以上的颜色,而复色群的调和则是指将多种色相有规律地进行调和,得到色彩丰富、结构一致且变化有序的整体画面效果。

复色群的调和公式如下。
- 三色调和＝主色＋副色＋衬色。
- 三色以上调和＝主色＋副色＋衬色群。

其中,主色、副色和衬色的使用技巧如下。

(1)主色:是指画面的主体颜色,颜色比较鲜明,且在画面中占据主要位置,同时面积适中,能够吸引观众的注意力,情感表达也与作品主题符合。

(2)副色:主要用于对画面中的主色进行陪衬,颜色不如主色显眼,位置也不如主色重要。

(3)衬色:是指除主色和副色之外的其他颜色,通常为弱色、灰暗色、淡色或无彩色,主要用于衬托主色。

如图6-35所示,画面中的主色为人物衣服上的草绿色,用于展现人物的肢体动作;副色为头发上的暗蓝色,可以展现人物的面部表情;衬色则为街道背景上的复色群,主要用于交代人物所处的环境。

图6-35 复色群的调和示例

6.3.7 渐层调和

渐层调和是指使用明度、彩度和混色度渐变过渡的方式,有秩序地展现出色彩的色阶层变化顺序,画面的色彩效果华丽、温和、和谐,非常引人注目,如图6-36所示。使用渐层调和方式处理色彩时,需要重点关注各色阶层的变化。

图6-36 渐层调和示例

6.3.8 晕色调和

晕色调和与渐层调和类似，不同之处在于它是通过晕色的方式来调和的色彩过渡，常用于国画创作中，如图6-37所示。在使用晕色调和的色彩处理方式时，可以结合喷笔等现代描绘工具，制作出简单且细腻的晕色效果。

图6-37 晕色调和示例

6.3.9 无彩色和有彩色的调和

黑白灰这些无彩色没有饱和度的说法，通常用作于副色或衬色，跟其他有彩色进行组合，可以起到衬托主色的作用，从而产生色彩调和效果，如图6-38所示。

> **专家提醒**
>
> 无彩色能够作为缓冲色放在其他有彩色之间，可以起到缓和视觉的作用，同时可以减弱或消除色彩不协调的问题。

第 6 章 色彩的表现规律

(a) (b)

图6-38 无彩色和有彩色的调和示例

6.3.10 纯度的调和

色彩纯度的调和方式应用非常广泛,主要是通过增强纯度的对比来降低色彩矛盾对立的现象。当画面是由两种及以上的纯色构成时,此时设计者可以通过降低某个或某些色彩的纯度让色彩组合产生调和的效果,这就是纯度调和的具体方法。

如图6-39所示,在给卡通人物上色时,通过增加头发和服装等部分的色彩纯度,可以让人物的形象显得更加飘逸。

(a) (b)

图6-39 纯度的调和示例

> **专家提醒**
>
> 色彩矛盾对立的现象是指单纯增加色相和明度的对比时，会突出画面的冲突性和矛盾性。

6.3.11 明度的调和

明度的调和是指在进行色彩与色彩、色彩与色彩群之间的关系调和时，都可以通过调节明暗度色阶的方式来降低各颜色之间的冲突性或相斥性，从而达到调和的效果。明度的调和原理为：根据人眼的视觉感觉，对色彩的明暗进行处理，使其在人眼中产生向前或向后的错觉效果，让色彩的层次感更强，如图6-40所示。

（a）

（b）

图6-40 明度的调和示例

6.3.12 面积的调和

面积的调和与色彩本身的因素无关，主要是通过增减色彩在画面中所占的面积大小来增强或减弱色彩的视觉张力作用。

色彩面积的调和非常关键，增加某种色彩的面积，其本质是增加它的分量，并减少其他色彩的分量，从而达到调和色彩的目的。

【课堂实践】

明度差与明度调子的综合配色，共九个配色方案。要求每幅作品的尺寸为10cm×10cm，画面采用手绘完成，自己创作图形。

【疑难解析】

问题：加色混合与减色混合有何不同之处？

答：加色混合与减色混合的主要区别如表6-1所示。

第 6 章 色彩的表现规律

表6-1 加色混合与减色混合的区别

项 目	加色混合	减色混合
混合原理	色光的混合	物质对光线的吸收性
混合方式	将进行混合的不同色光的明度相加，加强色彩的明度	分色料混合和叠色两种，降低色彩的明度和彩度
混合效果	混合时用到的色光成分越多，则混合后的色彩明度就越高	混合时用到的色料成分越多，则混合后的色彩明度就越低

【课外拓展实践】

（1）透叠练习

可选4~5套色完成，两色相叠处的色彩应根据减色混合原理进行推算而获得。

（2）空间混合练习

① 选择一幅自己熟知的名画或以静物的照片为蓝本，创作一幅空间混合图画，要求尺寸为20cm×20cm。

② 挑选一幅彩色图片，然后使用与原有色彩明度近似的灰色，对其中1/4的区域进行上色。

③ 全班使用一幅构图作品，每个学生使用不同的色彩调和方式（如同色、近似、对比等）进行色彩的配置。

（3）作业规范与制作要求

① 画面一定要由小色点、小色面或小色线组成，否则就不能产生空间混合的视觉效果。

② 命题作业中空间混合练习的色彩排列要有序，画面中不直接使用白色和黑色，亮色与重色以高明度色和低明度色代之。

③ 命题作业均采用手绘完成；透叠练习的尺寸为15cm×15cm；空间混合练习的尺寸为20cm×20cm。

【本章小结】

本章就色彩的混合与三大属性（色相、明度、纯度）上的对比构成，以及色彩的调和方式进行重点讲解，通过对色彩的混合、对比、调和这三大核心问题进行学习，使大家能够更加科学、全面、专业地掌握色彩的表现规律。

【思考与习题】

（1）什么叫色彩混合？其中的加色混合和减色混合各指的是什么？

（2）明度差与明度调子的综合配色有哪些配色方法？

第 7 章

色彩的心理效应与色彩搭配

每当看到雨后五颜六色的彩虹时,大家都会特别兴奋,这就是色彩的魅力所在。色彩具有感情,能够影响人的心理,能够反映出设计者的内心世界。本章主要介绍色彩的心理效应与搭配技巧,点亮你的灵感之光!

【本章教学导航】

知识目标	（1）了解色彩的视觉与心理； （2）了解色调的把握方法与色彩构成法则； （3）了解色彩的搭配法则
技能目标	（1）掌握色彩的冷暖、易视性、心理效应与象征性等特征； （2）掌握色彩的均衡与呼应方法； （3）掌握多色构成法则与色彩搭配法则
态度目标	（1）培养学生的自主学习能力和知识应用能力； （2）培养学生勤于思考、认真做事的良好作风； （3）培养学生具有良好的职业道德和较强的工作责任心，掌握独立工作的能力，树立自信心
本章重点	色彩的心理效应与搭配法则
本章难点	色调的把握方法与色彩构成法则
教学方法	理论和实践一体化，教、学、做合一
课时建议	8课时（含课堂实践）

【知识讲解】

色彩给人的感觉既客观又复杂，同样的色彩在不同时间、不同地点给不同性格、情绪、性别、年龄、风俗习惯或生理状况的人带来的感觉都是不同的。因此，色彩对于人的直接心理效应，主要是在外部的物理色光的刺激下，人体的生理机制产生了相应的变化。

例如，很多人在装修房子时，喜欢用一些淡雅明快的色调作为墙壁和地板的主色调，如乳白、浅米、象牙白等，这样能够扩大建筑的室内空间感以及提高明亮度。

色彩给人的感觉并不是真实的物理温度，而是由于人的心理作用与视觉经验产生的主观印象。下面列出了一些色彩能够给人带来的感觉。

- 色彩的温暖与寒冷感。
- 色彩的前进与后退感。
- 色彩的兴奋与冷静感。
- 色彩的轻盈与厚重感。
- 色彩的强硬与软弱感。
- 色彩的柔软与坚硬感。
- 色彩的华丽与朴素感。
- 色彩的活泼与庄重感。

7.1 色彩的视觉与心理

著名的画家和美术理论家瓦西里·康定斯基（Василий Кандинский Wassily Kandinsky）在《论艺术的精神》一书中提出："色彩直接影响着精神，色彩和谐统一的关键最终在于

对人类心灵有目的地启示激发。"

在通过视觉传达信息时，色彩是非常关键的因素，它可以表达某种情绪，引导观众产生不同的联想和行动。因此，色彩的视觉与心理是美术设计中的一个重要的研究课题。本节将介绍一些色彩存在的客观性质，以及能够对人的视觉产生什么刺激，并由此形成什么样的心理状态。

7.1.1 色彩的冷暖

前一章中已经介绍了暖色调和冷色调的相关特征，这里再补充说明一些色彩给人的冷暖感觉的运用方法。暖色调能够给人带来温暖的感觉，而冷色调则能够给人带来寒冷的感觉。

其实，在暖色调和冷色调中间，还存在一个难以区分的色彩群，就是具有中间性质的冷暖中性色。例如，玫红色和草绿色很难区分冷暖色调，此时要营造出画面的冷暖感觉，就需要用到其他颜色进行比较，使画面偏冷或偏暖。

如图7-1所示，图中采用大面积的玫红色这种冷暖中性色作为背景，同时主体元素采用了蓝色和绿色等冷色调色彩，可以体现出一种清凉的感觉。

图7-1　色彩的冷暖搭配示例

7.1.2 色彩的易视性

色彩的易视性指的是其醒目的程度，主要由色彩搭配来决定，包括色相、明暗、纯度的对比。例如，交通标志就是一种非常醒目的配色方案，通常采用"黄色＋黑色"或"蓝色＋白色"的色彩搭配，并通过色相和明度的对比，让路上的行人和司机能够一眼看到，如图7-2所示。

图7-2　色彩的易视性示例

下面将不同的光谱色（红、橙、黄、绿、青、蓝、紫）和无彩色（黑、白、灰）分别进行组合，构成不同的易视性的色彩搭配方案，帮助大家更好地选择合适的背景底色、图形色和文字色，分别如表7-1和表7-2所示。

表7-1　易视性强的色彩搭配

高→低	1	2	3	4	5	6	7	8	9	10
背景底色	黑	黄	黑	紫	紫	蓝	绿	白	黄	黄
图形色、文字色	黄	黑	白	黄	白	白	白	黑	绿	蓝

表7-2　易视性弱的色彩搭配

高→低	1	2	3	4	5	6	7	8	9	10
背景底色	黄	白	红	红	黑	紫	灰	红	绿	黑
图形色、文字色	白	黄	绿	蓝	紫	黑	绿	紫	红	蓝

7.1.3　色彩的心理效应与象征性

色彩的感情问题非常复杂且微妙，不同的色彩产生的心理作用也是千差万别的。因此，设计者必须综合分析色彩的心理现象，以大部分人的共识为基础，来确定色彩的心理效应与象征性。

1. 红色

纯红的红度是最强烈的，可以用来表示热，能加速脉搏跳动，同时具有强烈、热烈、积极、冲动、前进、危险、震撼的视觉效果。红色极容易引起注意，也常用来作为警告危险之意，如图7-3所示。

在使用红色进行搭配时，不同的红色特征也不一样，如大红色最醒目，浅红色较温柔、稚嫩，深红色比较深沉、热烈。红色与其他颜色的搭配技巧如下。

- 匹配性最强的颜色：浅黄色。
- 相互排斥的颜色：绿色、橙色、深蓝色。
- 中性搭配的颜色：奶黄色、灰色。

第 7 章　色彩的心理效应与色彩搭配

图7-3　红色的警告标志

2．蓝色

纯蓝可以用来表现寒冷，容易让人联想到冰和雪，如图7-4所示。同时，蓝色对人的新陈代谢有抑制作用，能够安定情绪，让人趋于冷静。而纯净的蓝色则可以让人联想到天空和大海，呈现沉稳、文静、理智、准确、安详与洁净的视觉感受。

图7-4　蓝色物体示例

蓝色与其他颜色的搭配技巧如下。
- "蓝色＋白色"的搭配：明亮、清爽与洁净。
- "蓝色＋黄色"的搭配：色彩的对比度大，视觉效果较为明快。
- "大块蓝色＋绿色"互相渗透的搭配：颜色将变成蓝绿色、湖蓝色或青色，更能够令人陶醉。
- 深蓝色不宜搭配的颜色：紫红色（纯紫色＋玫瑰红）、深红色、深棕色与黑色，颜色的对比度非常弱，画面会显得很脏、乱。

3．橙色

红色之所以能够表现温暖，是因为其中包含了黄色的因素。红色与黄色混合可以得到红橙色、橙色和黄橙色等颜色，能够扩大情感的表达范围。其中，橙色是一种能够展现温暖情感的色彩，容易让人联想到秋天、果实等场景，使人更加兴奋，可以使人产生舒适、自然、富足、欢快、活泼、幸福的视觉感受，如图7-5所示。

图7-5 橙色物体示例

橙色不仅有非常高的明视度,可以用作警戒色;而且能体现喜庆的氛围,可以用作富贵色;还能够增加食欲,常常被餐厅用作装饰色。

橙色与其他颜色的搭配技巧如下。

- "橙色+轻微的黑色或白色"的搭配:稳重、含蓄且明快的暖色。
- "橙色+较多的黑色"的搭配:体现烧焦的颜色。
- "橙色+较多的白色"的搭配:产生甜腻的感觉。
- "橙色+浅绿色(浅蓝色)"的搭配:展现出富足、欢快的感受。
- "橙色+淡黄色"的搭配:形成舒适的过渡感。

4．黄色

黄色象征着太阳的光芒,是灿烂、光明、辉煌、喜悦、高贵、骄傲的颜色。黄色相比其他颜色更显眼,因此在工业用色上常常用来警告危险或提醒,如校车大多是黄色的,如图7-6所示。

图7-6 黄色的校车

黄色与其他颜色的搭配技巧如下。

- "黄色+黑色或紫色"的搭配:能够无限地扩大力量感。
- "黄色+绿色"的搭配:能够凸显朝气、活力。

- "黄色+蓝色"的搭配：让画面变得更加清新、漂亮。
- "淡黄色+深黄色"的搭配：组成最高雅的色彩。

5．绿色

绿色是一种极清爽的颜色，不仅可以给人带来安全感，还具有镇定、平静情绪的作用，象征着自由和平、新鲜舒适。例如，青蓝、翠绿等颜色在大自然中随处可见，能够让人产生焕然一新的感觉，如图7-7所示。

图7-7　凉爽感觉的绿色

绿色的容纳性极强，几乎能够与所有的颜色搭配，相关搭配技巧如下。
- "绿色+黄色（渗入）"的搭配：变为更显单纯、年轻的黄绿色。
- "绿色+蓝色（渗入）"的搭配：变为清秀、开朗的蓝绿色。
- "绿色+轻微灰色"的搭配：可以展现出宁静、平和之感。
- "深绿色+浅绿色"的搭配：可以展现出和谐、安详之感。
- "绿色+白色"的搭配：这种配色常用于服装设计中，可以让人看上去更加年轻。
- "浅绿色+黑色"的搭配：可以让人觉得舒服、庄重、美丽、大方。

6．白色

白色是一种流行色调，象征着纯洁、高级、善良、信任和科技感，能够和任何颜色进行搭配。

7．紫色

在光谱中，光频最高、波长最短的彩色光谱就是紫色，能够给人留下极深的印象，可以呈现神秘、优雅、美丽、浪漫、梦幻、威胁、鼓舞、清爽的视觉感受。同时，紫色也是一种冷暖中性色，在冷色与暖色之间游离不定，而且明度较低，会给人带来心理上的消极感。

紫色的容纳性很低，但可以加入白色，形成淡化的层次感，让色彩变得更加优美、柔和，如图7-8所示。

图7-8 紫色示例

8. 黑色、灰色、褐色

黑色、灰色、褐色等颜色都能够表现出暗淡、凝聚、严肃、神秘的意味。例如，黑色是一种流行色，象征着高贵、稳重、庄严、神秘、科技感，如很多电器、汽车、相机、手机等产品都是采用黑色，如图7-9所示。

图7-9 黑色的汽车

9. 鲜艳的色彩

鲜艳的色彩是指纯度较高的色彩，如蓝色、红色、黄色和橙色等，可以呈现清晰明了、活泼灵动、兴奋愉悦的视觉效果，更容易抓住人的眼球，如图7-10所示。

10. 淡雅的色彩

淡雅的色彩是指白色成分占到了65%以上的组合颜色，如浅蓝、粉红和象牙白等，具有缓和与镇静情绪的作用，能够呈现柔和、浪漫、高雅、松散的视觉感受，如图7-11所示。

第 7 章　色彩的心理效应与色彩搭配

图7-10　高彩度的配色示例

图7-11　淡雅的配色示例

11．无彩色配色

无彩色配色是指黑色、白色和中灰色，黑白是既对立又有共性的两种颜色，能够通过

对方的存在显示出自己的力量；而中灰色则是一种最被动的色彩，能够带来安稳的视觉感受，如图7-12所示。

图7-12　无彩色配色示例

下面综合色彩的视觉与心理，将各种颜色的特征进行归纳，以供大家使用时参考，如表7-3所示。

表7-3　不同颜色的特征

颜色	特征
红色	厚实、强烈、热情、危险、反抗、喜庆、爆发、积极、冲动、震撼
橙色	安稳、敦厚、温和、快乐、温情、炽热、明朗、积极、舒适、自然、富足、活泼、幸福
黄色	明朗、积极、敏锐、爽快、光明、注意、不安、灿烂、辉煌、喜悦、高贵、骄傲
绿色	冷静、清凉、自然、宽坦、和平、理想、希望、成长、安全、新鲜、舒适
紫色	柔和、虚无、变幻、高贵、神秘、优雅、美丽、浪漫、威胁、鼓舞、清爽
蓝色	轻盈、柔和、寒冷、通透、缥缈、凉爽、忧郁、自由、沉稳、文静、理智、安详
黑色	死亡、恐怖、邪恶、严肃、孤独、高贵、稳重、庄严、神秘、科技感
白色	纯洁、朴实、虔诚、神圣、虚无、高级、善良、信任、科技感

7.2　色调的把握与色彩构成法则

在美术设计和艺术创作中，运用色彩的目的通常是刺激人的视觉感受，使其产生心灵共鸣。因此，学习色彩构成的最终目的是掌握色彩的创意能力，要做到这一点，就需要大家能够正确了解色调对比规律与色彩构图的关系。

色调是指颜色的基调，其本质为色彩结构在色相和纯度上给人带来的整体印象，也可以理解为观众对于画面最直观的感受，如暖色调、冷色调、高调、低调、红色调或绿色调等，如图7-13、图7-14所示。

色调构成需要从众多颜色的结构与组合入手，控制好主色调的面积，形成主导色效应，使整体色彩效果更加均衡且相互呼应，这样才能让画面看上去协调一致。

第 7 章 色彩的心理效应与色彩搭配

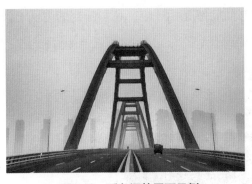

图7-13　暖色调的画面示例

图7-14　绿色调的画面示例

7.2.1　色彩的均衡

色彩构图的核心要点是以画面中心为基准对各种色块进行布局，从而使画面色彩达到均衡的效果，相关技巧如下。

（1）色彩配置：向左右、上下或对角线方向配置。

（2）轻重缓和：当大面积较为重暗的色块处在中心附近时，画面会显得沉闷，可以用较为轻亮的色彩进行调剂；当将大面积较为轻亮的色块处在中心附近时，画面会显得空虚，此时可以用较为重暗的色块进行调剂，如图7-15所示。

（a）　　　　　　　　　　　　　　（b）

图7-15　色彩的均衡示例

7.2.2　色彩的呼应

在画面上布局色块时，不能让色块孤立出现，否则画面会显得很生硬。此时，设计者需要在色块的周围布局一些同种或同类色块，同时采用点、线、面等构成元素，形成

疏密、虚实、大小的对比，使各色彩和元素之间能够互相呼应。色彩呼应的方法有以下两种。

1. 局部呼应

局部呼应是指大量反复采用同种色与同类色的色块，通过改变其形状、大小、疏密或聚散等状态，在空间距离上互相呼应，产生色彩布局的节奏韵律感，如图7-16所示。

图7-16　色彩的局部呼应示例

2. 全面呼应

全面呼应是指将相同的色素混入不同的色彩中，让各色彩的内部产生某种联系，并构成画面的主色调。在实际创作过程中，设计者可以综合运用局部呼应和全面呼应两种方式，让画面的色彩效果更加协调、自然且多变。

7.2.3　色调与面积

画面中不同色彩的面积比例的大小、稳定性的高低，决定了画面色调的构成形式，如图7-17所示。色彩的面积越大，则光量和色量就越大，同时对视觉的刺激和心理影响也会随之增加；反之亦然。另外，如果色彩的明度和纯度不变，此时只需要改变它们的面积，即可调整色彩之间的对比关系。

（a）　　　　　　　　　　　（b）

图7-17　色调与面积示例

第 7 章　色彩的心理效应与色彩搭配

需要注意的是，对比强的色彩面积需要进行适当控制，否则面积过大会对视觉造成太强的刺激，超出观众能接受的欣赏范围，此时就会得不偿失。

7.2.4 多色构成法则

在多色构成中，主要构成形式包括以下两种。
- 三色构成＝主导色＋衬托色＋点缀色。
- 三色以上构成＝主导色＋衬托色＋点缀色群。

设计者在设计过程中，需要控制好作品的主色调，以及把握好色调中主导色与其他次要色之间的关系，如图7-18所示。

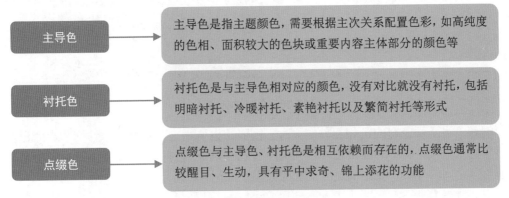

图7-18　多色构成法则

如图7-19所示，通过背景光源营造出冷暖衬托的多色构成效果，采用较小部分的冷色（蓝色）将较大部分的暖色（黄色）包围起来，使其成为画面的主导色，同时运用丰富的小块点缀色，让画面变得更加灵活多变。

图7-19　多色构成的画面示例

7.2.5 色彩搭配法则

在设计中进行色彩搭配时，色相、明度和纯度这三大属性会相互制约和影响，因此需要注意一些相关的搭配法则，如图7-20所示。

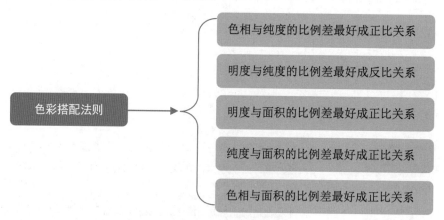

图7-20 色彩搭配法则

例如，当两种色彩的色相相差较大时，则面积也要增大，这样可以让面积大的色彩成为主导色（如图7-21中的浅黄色），而另一种色彩则成为衬托色（如图7-21中的橙色），缓解色彩之间的冲突，使画面达到调和的效果，如图7-21所示。

图7-21 多色构成的画面示例

【课堂实践】

分别用不同的色彩设计出"春、夏、秋、冬"四个季节的画面，每幅画面的尺寸为12cm×12cm。要求四幅画面采用同一个画面的构成元素，利用不同的颜色来表达季节。画面要求自己设计，并将其装裱在一张大的纸上。

第 7 章 色彩的心理效应与色彩搭配

【疑难解析】

问题：在设计中运用三色以上的色彩搭配，根据"三色以上构成＝主导色＋衬托色＋点缀色群"的原则，如何区分其中的颜色？又如何处理好画面的关系？

答：在一个画面上，主导色、衬托色和点缀色群三者的关系如下。
- 根据设计的主题确定衬托色，作为整个设计作品的主导色，通常所占面积较大，同时颜色较为醒目。
- 使用与主题有一定联系的颜色作为点缀色群，也可以称之为过渡色。
- 根据色彩的配色规律来选择衬托色，以此来体现色彩之间的搭配关系和视觉风格。需要注意的是，衬托色与主题不一定完全吻合，同时面积不能太大，明度和纯度也不能太高。

【课外拓展实践】

分别用不同的色彩设计出"男、女、老、少"四个画面，每幅面的尺寸为12cm×12cm。画面要求自己设计，最后装裱在一张大的纸上。

【本章小结】

通过本章的学习，能够帮助学生掌握色彩对人的视觉与心理的效应，以及色彩的易视性关系和多色配合的搭配原则。掌握好了这些知识，能使大家知道在实际设计中该怎样更好地运用色彩。

【思考与习题】

（1）易视性最强的两种色彩搭配时，分别是以什么色为"图"、以什么色为"底"的搭配？

（2）色彩的心理效应指的是什么？

（3）多色构成的法则有哪些？

第 8 章

色彩的运用

> 掌握基本的色彩知识，是成为一名标准设计师的前提。本章主要介绍色彩在各个设计领域的运用技巧，包括室内设计、包装设计、服饰设计、广告设计以及网页设计等行业，帮助大家掌握色彩的具体表现形式和实际运用法则。

【本章教学导航】

知识目标	（1）了解色彩在室内设计中的运用； （2）了解色彩在包装设计中的运用； （3）了解色彩在服饰设计中的运用； （4）了解色彩在广告设计中的运用； （5）了解色彩在网页设计中的运用
技能目标	（1）学会各设计领域的色彩特点； （2）掌握色彩在实际设计中的具体表现； （3）掌握色彩的实际运用法则
态度目标	（1）培养学生的自主学习能力和知识应用能力； （2）培养学生勤于思考、认真做事的良好作风； （3）培养学生具有良好的职业道德、较强的工作责任心以及独立工作的能力，帮助学生树立自信心
本章重点	色彩与视觉关系的分析
本章难点	掌握色彩的视觉特点
教学方法	理论和实践一体化，教、学、做合一
课时建议	4课时

【知识讲解】

在运用色彩进行设计之前，设计者需要提前规划色彩设计的方案，让色彩能够实实在在地为设计添彩。例如，在室内设计中，色彩的运用主要是为了对室内空间进行美化，相关技巧如图8-1所示。

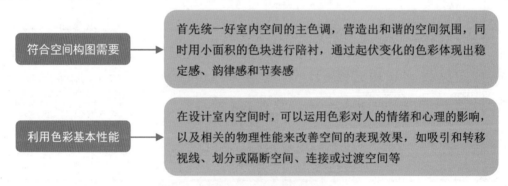

图8-1　室内设计中的色彩运用技巧

8.1　色彩在室内设计中的运用

室内设计中的色彩运用主要是为了让空间的整体氛围更加完美，提升居住、生活和工作的幸福感和舒适感。设计者需要认真分析室内空间的基本功能，以此来进行合理的色彩搭配。

第 8 章 色彩的运用

8.1.1 室内设计中色彩的具体表现

室内空间中色彩的运用非常方便灵活，不会影响实际的空间大小，同时也不会受空间结构所限，能够充分体现出空间的整体风格。如图8-2所示，为室内设计中色彩的具体表现。

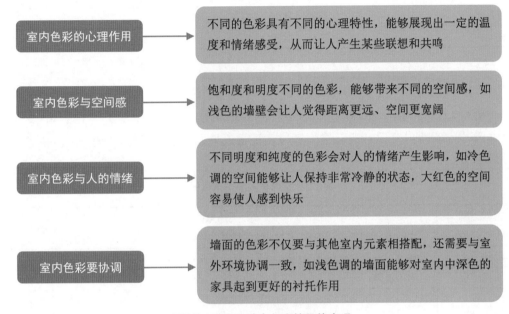

图8-2 室内设计中色彩的具体表现

> **专家提醒**
>
> 墙壁的色彩对整个室内空间的影响非常大，同时还能够制约家具、灯光和其他装饰物的色彩。在对墙壁进行色彩设计时需要考虑朝向的问题，如朝北的客厅墙壁，由于光线不足，墙面宜用暖色。

对于室内设计来说，色彩的运用相当重要，色彩不仅可以营造个性化的氛围和风格，还能够改变空间的视觉效果。下面对室内空间的色彩搭配进行一些归纳总结，方便大家掌握和运用，如表8-1所示。

表8-1 室内设计中的色彩搭配和表现效果

色彩搭配	表现效果
亮粉红色、奶油色	可爱、天真、漂亮
原色、黄色、橙色	轻松、快活、轻快
红色	强烈、大胆、充满生气
柔和的粉红色系	罗曼蒂克风格（英文Romantic style，又称浪漫风格）
米色系	温柔、朴素、暖和、自然
玫瑰色、淡紫色	雅致、优美

续表

色彩搭配	表现效果
嫩草色	淡雅、爽快、清爽、自然
褐色系、蓝色	素雅、漂亮
深咖啡色、深橄榄色	稳重、沉着、典雅
淡蓝色系	朴素、爽快、清澈
深蓝、黑色	神秘、摩登

8.1.2 室内色彩的运用范例

在进行室内设计时,要根据不同的空间功能和周围环境的情况来运用不同的色彩,显示出各种空间的特点,同时改善室内环境和视觉效果。如表8-2所示,为一些室内色彩的运用范例。

表8-2 室内色彩的运用范例

色彩类型	运用效果
中性暖色	色泽饱满,拥有较强的吸引力,颜色类型非常齐全,适用于不同品味的场合
浪漫粉红	视觉效果没有大红色那么夸张,不会显得太张扬、可爱,具有一定的成熟感
明亮黄色	包容感较强,同时具有温暖和魅力的感受,可以让人更加轻松、阳光、乐观、愉悦
神秘紫色	其中包含了大量的红色调,能够给人温暖、可靠的视觉感受,同时能够很好地与室内各部分进行搭配
海洋蓝色	能够体现出空间的整体性,同时呈现雅致、平静、安详、清澈、真实且充满异国风情的视觉效果
动感绿色	其颜色范围位于怡人的暖黄绿色和舒缓的冷蓝绿色之间,充满活力
温暖橙色	橙色与黄色的搭配,能够给人带来一股浓浓的暖意,呈现强大、活泼、炫丽、自信的视觉效果

如图8-3所示,采用浪漫粉红作为房间的主色调,能够让整个室内空间显得很温馨且具有设计感。

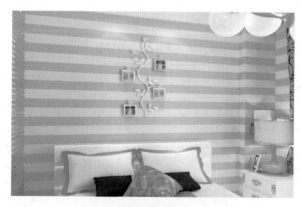

图8-3 浪漫粉红的运用示例

8.2 色彩在包装设计中的运用

包装是产品设计中非常关键的一环,其中色彩的运用尤为重要。如果将产品看成是一个人,那么包装设计相当于给这个人进行穿衣打扮,让其颜值更高,更容易被人看到。

当人们看到某个产品包装时,颜色便是第一视觉点,最能吸引注意力的就是包装上的色彩,合适的色彩能够给人留下深刻的印象。

8.2.1 色彩与包装设计

在选择包装的色彩时,需要注意与产品本身相搭配,让人能够联想到产品的特征、内容、用途和性能等属性。

能够体现商品属性的色彩就叫作形象色,如橙黄色的包装,说明其中的产品是橙子,如图8-4所示。

图8-4 橙黄色的包装示例

商品包装的色彩除了可以借鉴形象色外,还要多善于创新和改变,同时也要保持一定的时尚性。通常情况下,色彩在包装设计中的基本运用原则为"以少胜多",可以使其产生美感,从而更加醒目。

8.2.2 包装设计中色彩的具体表现

在设计包装色彩时,需要多做市场调查,以确认合适的色彩类型。例如,朱红与橙黄这类型的颜色可以增强食欲,因此适合作为食品的包装色彩,如图8-5所示。蓝色能够给人带来清新感,因此适合作为五金机械、电器类产品的包装色彩。

再如,红色和紫色具有极强的画面感染力,因此适合作为化妆品的包装色彩,能够加深消费者对产品的印象与视觉感受,如图8-6所示。

图8-5 食品的包装色彩示例

图8-6 化妆品的包装色彩示例

8.3 色彩在服装设计中的运用

当人们看到一件衣服时，关注点首先是衣服的颜色，然后才会注意到款式和其他地方。在服装设计中，可以用对比和搭配来展现色彩的运用效果。服装上的颜色对比强烈，更容易吸引人们的目光。当然，将不同的色彩用到服装上，同时还需要注意搭配的方式，否则会让人产生恶俗的感觉。本节主要介绍色彩在服装设计中的运用技巧，包括服装色彩的采集与重构，以及服装常用色与流行色等内容。

8.3.1 服装色彩的采集与重构

不同色彩的服装，搭配合适的面料与款式，可以让服装风格变得更加多元化。对于服装设计来说，色彩的采集与重构非常重要，决定着设计的成败。

1. 色彩的采集

服装色彩可采集素材非常广泛，包括民族文化或大自然等方面，都拥有漂亮丰富且富有文化内涵的服装色彩素材，如秋季的红叶、动物的皮毛、彩陶色、年画、民族服饰或饰品等，如图8-7所示。

图8-7 民族特色服饰示例

2. 色彩的重构

采集到服装色彩的素材后，还需要对其进行分析、概括、取舍与合并，并从中提取

第 8 章　色彩的运用

与设计意图相契合的结构和色彩进行重新组合，使其成为新的结构与色彩，这就是色彩的重构过程。例如，现代派的服饰在进行色彩的重构时，多采用简洁、单纯的色彩风格，如图8-8所示。

（a）　　　　　　　　　　　　（b）

图8-8　现代派服饰示例

再如，古典主义的服饰在进行色彩的重构时，多采用高雅的色彩风格，而且色调非常统一协调，如图8-9所示。

（a）　　　　　　　　　　　　（b）

图8-9　古典主义的服饰示例

8.3.2　服装常用色与流行色

在服装的色彩设计中，主要包括两种互相依存的色彩，即常用色与流行色，其比例为

7∶3，相关分析如图8-10所示。

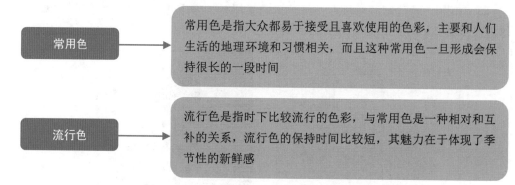

图8-10　服装常用色与流行色的相关分析

例如，在牛仔裤这种服装产品中，蓝色是最普遍和最常见的颜色，象征着保守、规矩，因此蓝色就是一种常用色；而复古深色是冷色系，是沉稳、低调的象征，同时给人带来冷漠、冷淡的视觉感受，这种颜色就是一种流行色。

8.4　色彩在广告设计中的运用

广告是一种引导人们消费购物的设计作品，可以对品牌、店铺、实物产品和其他商业性产品等进行宣传和推广，让人们接受和了解广告中宣传的东西。因此，在设计广告时，需要结合产品、市场以及消费者的心理等因素，对图像、文字、色彩、版面和图形等表达广告的元素进行综合运用，从而达到吸引眼球的目的。

8.4.1　广告色彩的传达、识别与象征作用

在广告的表达元素中，色彩是一个非常重要的元素，它能够与消费者的生理和心理产生反应，从而更好地将商品信息传递给消费者。

在广告宣传中，设计者可以使用与商品相搭配的独特色彩，让消费者产生亲近感，同时引导他们做出消费行为。另外，广告色彩还具有传达、识别与象征作用，但需要与文字和图像相互配合，更好地对广告信息进行说明，让消费者更容易理解，如图8-11所示。

图8-11　广告设计示例

8.4.2 广告色彩与消费心理

色彩具有情感属性,能够让人产生联想,可以促进广告主题的表达,引起消费者共鸣,让他们对广告中的产品更加感兴趣,从而影响他们的消费决策。因此,在设计广告时,设计者必须考虑广告色彩与消费心理的关系,选择合适的色彩为广告创意锦上添花,相关技巧如图8-12所示。

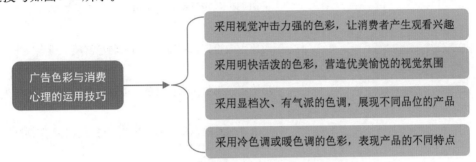

图8-12 广告色彩与消费心理的运用技巧

8.5 色彩在网页设计中的运用

色彩具有无穷的魅力,能够快速地让普通的东西变得更迷人,在网页设计中也是如此,色彩可以让网页变得更加多姿多彩。网页设计中的色彩运用非常重要,可以让网页看上去更加漂亮、舒适。

因此,网页设计者除了要掌握基本的开发技术外,还需要熟悉网页美工和配色等艺术设计方法。本节主要介绍网页中各要素的色彩搭配方法以及相关注意事项,帮助大家融会贯通、举一反三。

8.5.1 网页各要素的色彩搭配

网页的基本构成要素包括标题、链接、文字、标志以及左右两边的边栏等,下面从这些构成要素入手来规划整个网页的色彩,如表8-3所示。

表8-3 网页各要素的色彩搭配

构成要素	基本功能	色彩搭配
网页标题	网页的高度概括,以及显示基本的网站内容	采用跳跃性较强的色彩作为主导色,使网站的层次结构更加分明,更容易吸引眼球
网页链接	通常是文字或图片,用于实现各网页之间的跳转	采用独特的链接颜色,不宜太刺眼,也不宜与文字颜色过于接近,让浏览者能够更加快捷、方便地阅览网站
网页文字	网页中的主要内容	文字颜色要与背景颜色有较高的对比度,让人一目了然,便于浏览者阅读
网页标志	网站形象的重要体现	颜色可以鲜亮一些,使其能够更突出
网页边栏	集中浏览者的注意力,同时起到一定的装饰作用	采用主体色的同色系,同时进行一些明度的调整,对主体色进行衬托

8.5.2 色彩搭配要注意的问题

在网页设计中进行色彩搭配时，一些问题要特别注意，如图8-13所示。

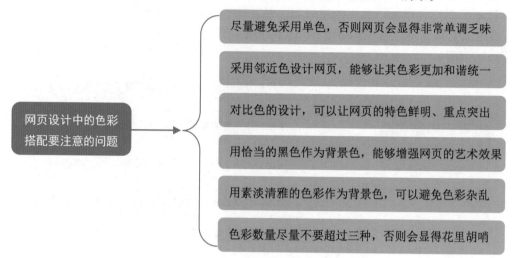

图8-13　网页设计中的色彩搭配要注意的问题

如图8-14所示，为采用黑白色作为背景色的网页，能够达到色彩调和的效果，黑色可以让导航链接更醒目，白色则可以突出主体图片和文字内容。

图8-14　网页设计示例

通过以上描述，大家对色彩在各个设计领域的运用有了一定的了解，但是这里所讲述的只是最基本的方法，还需要大家不断地进行实践，才能在这些领域把色彩运用得十分得当与熟练。

【课堂实践】

本章讲述的是色彩在各专业设计领域的运用，大家通过学习，总结出色彩运用的总规律。

第 8 章 色彩的运用

【疑难解析】

问题：在各专业设计领域有没有总的用色规律？

答：色彩是一种视觉现象，其应用领域非常多，而且不同领域有不同的规律与特点，但其最终要体现的都是一种视觉效果，以及对人的心理产生某种影响。

因此，要想用好色彩，大家还是需要彻底弄清楚色彩的三大属性这个基础知识。其中，色相决定了所使用的颜色类型，以及给人带来的第一感受；明度决定了整个设计作品的明暗、轻重等关系；纯度则决定了设计作品的鲜艳与浑浊的关系。

大家在做具体的设计工作时，首先要考虑色彩的三大属性，然后再配合作品的性质和服务对象进行综合运用。

【课外拓展实践】

收集各个设计领域的作品图片，从色彩构成的专业角度进行色彩运用的分析，分别找出其中的成功之处和不足之处，以及它们之间的色彩关系。

【本章小结】

本章就色彩的运用领域，分析了色彩在室内设计、包装设计、服装设计、广告设计、网页设计中的运用方法，使大家对色彩在各个设计领域的运用有了一定的了解，对大家在以后的专业学习中将有很大的促进作用。

【思考与习题】

(1) 室内设计中色彩的具体表现有哪些？

(2) 服装设计中的常用色与流行色有什么区别？

第三篇
立体构成

美术设计基础与实训教程（第2版）

　　在现代造型设计中，立体构成是一门非常重要的基础课程，本篇的主要研究对象为空间立体造型活动，以及造型中的各种要素和产生的相关问题，同时对立体造型的形式规律进行分析，帮助大家掌握立体造型的基本方法。

　　作为现代设计的关键组成部分和设计教育的必修基础课程，立体构成被广泛地运用于生活和生产中，如工业造型设计、服装设计、建筑设计等方面。下图针对立体构成的学习流程进行梳理，帮助大家更好地掌握立体构成。

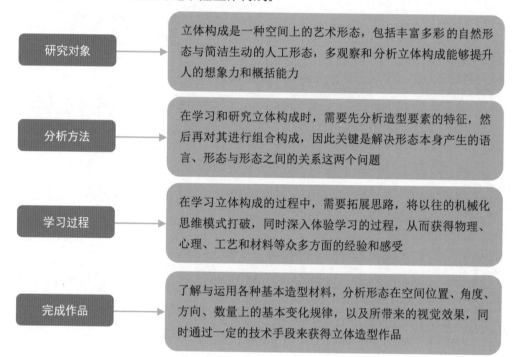

研究对象	立体构成是一种空间上的艺术形态，包括丰富多彩的自然形态与简洁生动的人工形态，多观察和分析立体构成能够提升人的想象力和概括能力
分析方法	在学习和研究立体构成时，需要先分析造型要素的特征，然后再对其进行组合构成，因此关键是解决形态本身产生的语言、形态与形态之间的关系这两个问题
学习过程	在学习立体构成的过程中，需要拓展思路，将以往的机械化思维模式打破，同时深入体验学习的过程，从而获得物理、心理、工艺和材料等众多方面的经验和感受
完成作品	了解与运用各种基本造型材料，分析形态在空间位置、角度、方向、数量上的基本变化规律，以及所带来的视觉效果，同时通过一定的技术手段来获得立体造型作品

第 9 章

立体构成概述

在自然界和生活中,所有的物体都是以立体的形式存在的,如服饰、建筑、动物、植物以及各种人造物体等。二维空间是由具有高度和宽度的视觉面构成,而三维立体空间则由具有深度的多面构成,因此立体构成是三维物性的最直接与最实在的艺术表现。

【本章教学导航】

知识目标	（1）掌握立体构成的概念； （2）掌握立体形态的分类
技能目标	学会辨别立体与半立体形态
态度目标	（1）培养学生的自主学习能力和知识应用能力； （2）培养学生勤于思考、认真做事的良好作风； （3）培养学生具有良好的职业道德、较强的工作责任心以及独立工作的能力，树立自信心
本章重点	立体形态的类别
本章难点	立体构成要素对立体造型的作用
教学方法	案例教学
课时建议	4课时

【知识讲解】

立体构成是指利用一定的设计方法和形式规律，用多种形态要素构成各种立体形象的视觉作品。在学习本章内容之前，首先来了解一下立体与半立体的基本概念和根本区别，如图9-1所示。

图9-1 立体与半立体的基本概念和根本区别

9.1 立体形态类别

在艺术设计类专业中，立体构成是一门不可或缺的基本课程，可以培养学生具备敏锐

的观察力、丰富的想象力和表现力。本节主要介绍立体形态的基本类别，让大家对立体构成有一个整体上的认识。

9.1.1 按形成角度分类

按形成角度进行分类，立体形态可以分为自然形态和人造形态，相关介绍如下。

（1）自然形态：是指在自然界中通过自然生成且实际存在的形态，包括有机体构成形态（动物、植物以及各种生物等）和无机体构成形态（如化石、熔岩、日、月等）两大类，如图9-2所示。

（2）人造形态：是指经过人为加工创造的物体形态，包括各种几何形态和以自然物体为蓝本所构成的自然形态，如建筑、雕塑等，如图9-3所示。

图9-2 自然形态（树木）

图9-3 人造形态（建筑）

9.1.2 按造型手段分类

按造型的手段进行分类，立体形态可分为具象形态和抽象形态，如表9-1所示。

表9-1 具象形态和抽象形态

形态名称	形态概念	提炼程度	形态特点
具象形态	与外在事物有直接联系或者能够代表某种物像的形态	低	具有极强的视觉辨认性
抽象形态	用几何抽象的点、线、面、体等造型元素在空间中组合构成一定的视觉形象	高	传达一定的含义，能够表现某种意义或氛围

9.1.3 按空间虚实关系分类

按空间的虚实关系进行分类，立体形态可以分为实体、虚体和灰空间等类型，如图9-4所示。

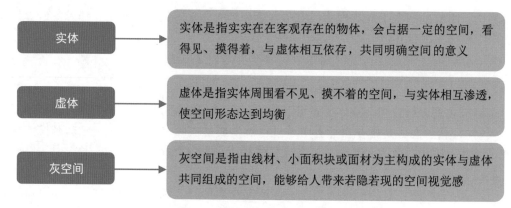

图9-4 按空间虚实关系分类的立体形态

9.1.4 按材料造型特征分类

按材料造型的特征进行分类，立体形态可以分为点材构成、线材构成、面材构成以及块材构成等类型，如图9-5所示。

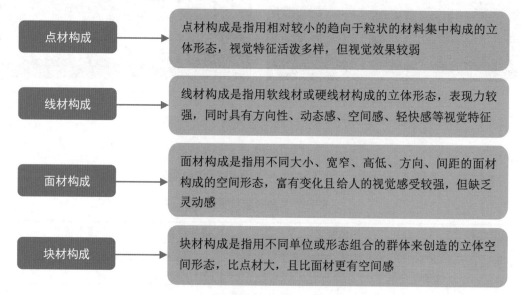

图9-5 按材料造型特征分类的立体形态

按材料造型特征分类的立体形态都具有十分明确的物理特征、鲜明的形态语言特征以及空间形态特征，拥有不同的空间构成作用。设计者必须深入了解这些材料造型的特征，有利于创造更完美的立体形态。

9.2 立体构成要素

立体构成主要服务于一切与形态、体积、空间有关的设计类产品，如工业造型设计、环境艺术设计、建筑设计、包装设计以及服装设计等众多设计领域。当然，要创造出优秀

第 9 章 立体构成概述

的立体构成作品，设计者还需要掌握其构成要素。

9.2.1 立体构成的关系要素

立体构成设计的关系要素主要体现在具有长、宽、高的实体空间中，包括位置、方向、空间、重心等要素，如图9-6所示。

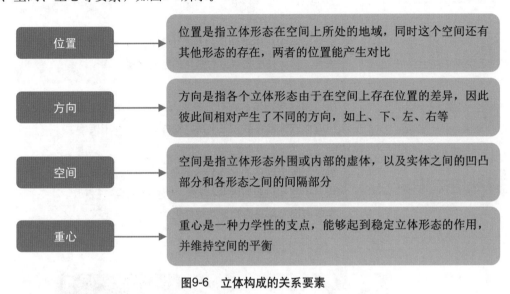

图9-6 立体构成的关系要素

> **专家提醒**
>
> 在立体造型中，通常先用位置、方向和空间等关系要素对总体进行设计，同时将重心作为其中的关键要素，让形态能够保持正常屹立。

9.2.2 立体构成的视觉要素

空间形态艺术可以说是一种全人类的文明产物，同时也是推动社会文明发展的一种创作技术。人类在生存与发展过程中，通过不断认识、掌握和利用物质世界中的三维空间特性，促进了立体造型艺术的发展。

立体构成的视觉要素包括量感、空间感、运动感、肌理感和色彩感等，可以让大家更直观地感受立体构成的视觉效果，如图9-7所示。

例如，在观看一个工艺品或建筑的造型时，除了造型的形态特点外，其中的色彩也具有调节气氛和意境的作用，从而影响观众的心理感受，如图9-8所示。

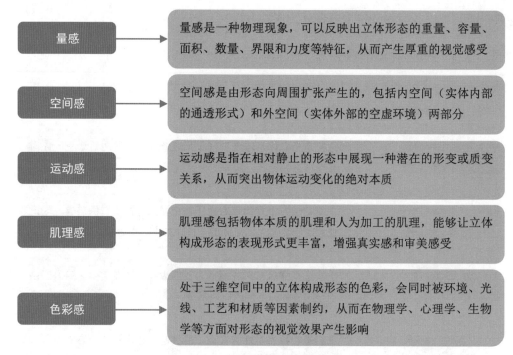

图9-7 立体构成的视觉要素

- 量感：量感是一种物理现象，可以反映出立体形态的重量、容量、面积、数量、界限和力度等特征，从而产生厚重的视觉感受
- 空间感：空间感是由形态向周围扩张产生的，包括内空间（实体内部的通透形式）和外空间（实体外部的空虚环境）两部分
- 运动感：运动感是指在相对静止的形态中展现一种潜在的形变或质变关系，从而突出物体运动变化的绝对本质
- 肌理感：肌理感包括物体本质的肌理和人为加工的肌理，能够让立体构成形态的表现形式更丰富，增强真实感和审美感受
- 色彩感：处于三维空间中的立体构成形态的色彩，会同时被环境、光线、工艺和材质等因素制约，从而在物理学、心理学、生物学等方面对形态的视觉效果产生影响

图9-8 建筑造型的色彩感示例

【课堂实践】

对各种立体构成形态的类别进行深入了解，多观察多思考，说出一些立体构成示例中的关系要素或视觉要素，同时还可以充分发挥自己的想象力，做一些自然材料、人工材料的练习，或者实验性的练习。

第 9 章 立体构成概述

【疑难解析】

问题：在设计中如何处理好实体、虚体和灰空间三者的关系？

答：在设计中，虚体和实体的造型同样重要，虚体可以用来弥补实体过于呆板的缺陷，同时还能够更好地衬托实体；灰空间则是用来连接实体与虚体的过渡空间，使其成为一个有机的整体。下面从平面构成、色彩构成和立体构成等多个方面来综合分析三者的关系，如图9-9所示。

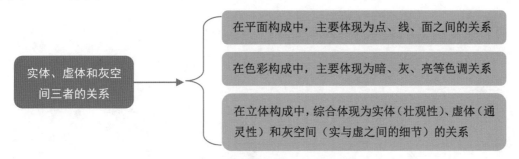

图9-9　实体、虚体和灰空间三者的关系

【课外拓展实践】

去市场进行材料的考察，写一份相关材料的市场调查报告。

【本章小结】

本章对立体、半立体的概念和区别进行了讲解，同时介绍了立体形态的分类和立体构成要素，通过理论与实践结合，可以帮助学生更好地了解立体造型观念，提高造型能力，培养并训练自身的审美能力。

【思考与习题】

(1) 立体、半立体的概念是什么？它们有何区别？

(2) 立体形态有哪些类别？它们各自的特点是什么？

(3) 立体构成的关系要素有哪些？它们各自的特点是什么？

第 10 章

立体构成设计的形式规律

作为一门视觉、触觉相结合的空间形态艺术,立体构成的美学原则和其他艺术设计有相通的一面,即应该遵循一定的形式法则(或称形式规律)。同时,这种形式法则也是指导大家进行立体构成设计的美学规律。

美术设计基础与实训教程（第2版）

【本章教学导航】

知识目标	（1）学习立体构成中的构图方法； （2）了解立体构成的对比与调和的概念； （3）了解立体构成的对称与均衡的概念； （4）了解立体构成的节奏与韵律的概念
技能目标	（1）掌握立体构成中的构图技巧； （2）掌握立体构成的对比与调和形式规律方法； （3）掌握立体构成的对称与均衡形式规律方法； （4）掌握立体构成的节奏与韵律形式规律方法
态度目标	（1）培养学生的自主学习能力和知识应用能力； （2）培养学生勤于思考、认真做事的良好作风； （3）培养学生具有良好的职业道德和较强的工作责任心； （4）培养学生理论联系实际的工作作风、独立工作的能力，树立自信心
本章重点	立体构成的形式规律
本章难点	立体构成的形式规律
教学方法	理论和实践一体化，教、学、做合一
课时建议	4课时

【知识讲解】

在学习本章内容之前，先来了解一下立体构成设计的构图方法，如图10-1所示。

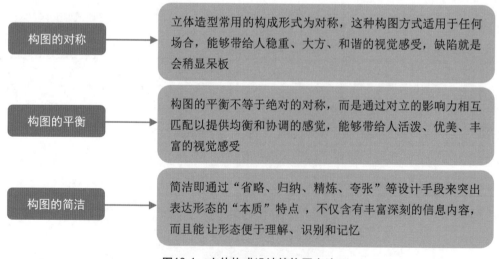

图10-1　立体构成设计的构图方法

10.1 对比与调和

立体构成中的对比与调和的具体概念如图10-2所示。

第 10 章 立体构成设计的形式规律

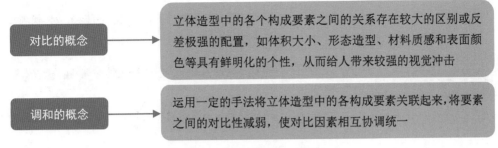

图10-2 对比与调和的具体概念

在立体构成设计中，大家应恰当地应用对比与调和这一矛盾的形式规律，使形态的整体性更强。一般来说，立体构成设计的对比与调和关系包括形态、材质、色彩、空间与实体等方式，本节将进行具体介绍。

10.1.1 形态的对比与调和

形态的对比与调和主要是通过将不同形态的元素放在一起，然后改变其大小、方圆和体量等要素，若改变较大则会形成对比的形式，若改变较小则会形成偏调和的形式，如图10-3所示。

图10-3 形态的对比与调和的立体构成示例

10.1.2 材质的对比与调和

材质的对比主要包括肌理、质地、透明度和新旧等方面，具有较强的感染力，能够给人带来丰富的心理感受，其对比因素如图10-4所示。

材质的调和主要是通过将各种质地相似的材料组合到一起，使其呈调和关系。设计者可以根据立体造型构成的不同内容和要求，来调整材质的对比与调和关系。

美术设计基础与实训教程（第2版）

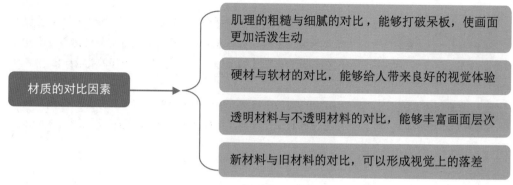

图10-4 材质的对比因素

10.1.3 色彩的对比与调和

色彩的对比与调和主要是利用材料的本色，或者对材料进行上色处理，以及用不同的光源使人产生不同的色彩感受，如图10-5所示。

图10-5 色彩的对比与调和的立体构成示例

在选择立体造型的构成色彩时，可以通过改变色相、纯度和明度等属性，产生冷暖、明暗、清浊、进退、扩张和收缩等对比关系。另外，立体造型的色彩还应体现其功能性、象征性以及使用者的心理习性，从而实现"形、色、质"的完美统一。

10.1.4 空间与实体的对比和调和

空间与实体是互补的关系，实体必须存在于空间之中，而空间则是由实体进行分割和组成的，脱离实体的空间是无法被人觉察到的，如图10-6所示。

在立体构成设计中，实体可以呈现封闭、厚实和沉重的视觉效果，而空间则可以呈现通透、空灵的视觉效果。例如，在园林设计中，设计师对实体与空间的对比和调和就非常重视。

第 10 章 立体构成设计的形式规律

图10-6 实体与空间的对比和调和的立体构成示例

10.2 对称与均衡

立体构成设计更多的是追求一种动感的美，通过形态的大小、材质与色彩的变化，打破条理过于严肃的格局，从而实现一种新的平衡，并创造出新的视觉效果。对称与均衡就是一种常用的立体构成方法，对称是绝对的，而均衡是相对的，能够让形态保持一种美的平衡。

10.2.1 对称的立体构成

对称是指以水平中轴线、垂直中轴线或画面中点等为基准，其上下、左右或四周等形态相同，能够呈现庄重、大方、静穆、条理清晰、完美、稳定的视觉美感，如图10-7所示。需要注意的是，如果对称轴两边的形态过于雷同，可能会让人产生呆板、严肃、陈旧、过时的视觉感受。

图10-7 左右对称的立体构成示例

10.2.2 均衡的立体构成

均衡是指用一条无形的水平中轴线或垂直中轴线将空间分为上下或左右两部分，其中，形态的位置、形状和大小各不相同，从而产生视觉上的平衡感。

均衡能够弥补对称的缺陷，让立体构成的形态更加灵活。需要注意的是，设计立体形态时需要把握好均衡与对称的关系，若处理不当会显得很杂乱。

10.3 节奏与韵律

节奏是指形态要素的变化是有秩序、有规律性的，使其成为前后连贯的有序整体。韵律是指在节奏的局部形成突变，使其产生强弱起伏的变化。韵律不仅能够展现出更加丰富的形态关系，而且能赋予节奏一定的情调。

本节将介绍节奏与韵律的构成形式，包括重复韵律、渐变韵律、交错韵律、起伏韵律以及特异韵律。

10.3.1 重复韵律

重复韵律是指采用规律性极强的间隔重复方式，对立体形态中的形状、色彩、肌理和材质等造型要素进行布局，创造出富有韵律变化和节奏感的立体构成形态，如图10-8所示。

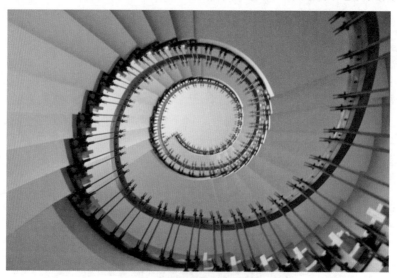

图10-8 重复韵律的立体构成示例

10.3.2 渐变韵律

渐变韵律是指采用一定的规律（如位置、大小、硬软、直曲、浓淡、方向、粗细、疏密和明暗等）来改变立体形态中的造型要素，使其产生渐次发展的变化，创造一个极具吸引力的立体形态，如图10-9所示。

第 10 章 立体构成设计的形式规律

图10-9 渐变韵律的立体构成示例

10.3.3 交错韵律

交错韵律是指采用一定的规律，将立体形态中的各个造型要素进行交错或相向旋转等变化，使其更有条理性，如图10-10所示。

图10-10 交错韵律的立体构成示例

10.3.4 起伏韵律

起伏韵律是指采用一定的规律（如高低、大小和虚实等），让立体形态中的各个造型要素呈现起伏变化，使立体形态显得更加活泼。

例如，古建筑的屋顶就是采用的起伏韵律构成形式，能够带来良好的视觉秩序，并形成调和一致的美感，如图10-11所示。

图10-11　起伏韵律的立体构成示例

10.3.5　特异韵律

特异韵律是指采用一定的规律（如重复、渐变、近似等），让立体形态中的各个造型要素进行有规律的变化，同时加入新的元素来寻求突破。

在进行立体构成设计时，不能采用单一的表现手法，而需要将上述多种构成形式进行综合运用，这样才能对立体构成形式有更清晰的认识和了解。通过在实践中综合运用这些表现方法，设计者可以做出更多、更好的立体构成作品。

【课堂实践】

运用造型方法中的节奏与韵律的规律，设计五幅立体造型草图，要求每幅使用不同的造型构成形式。

【疑难解析】

问题：怎样做到造型简单而又能体现韵律、节奏和对比等造型美的规律？

答：这个问题在实际运用过程中比较典型，即使是具有一定经验的设计者也可能感到棘手。首先大家可以去前文熟记"构图的简洁"这个知识点，造型的简单并不是要设计者刻意去减少材料，而是说表现的手法要简洁，同时各种形状和材质的组合也要做到简单化。

设计者需要从作品的整体视觉效果上进行思考，不要采用过多的造型形式，通常使用一到两种即可更好地表达整体性。

【课外拓展实践】

（1）运用造型方法中的对比与调和的规律，设计五幅立体造型草图，要求每幅都使用不同的造型形式。

（2）收集10幅立体设计图片，分别分析每幅设计作品的优缺点，再分析每幅作品中所运用的造型表现形式。

第 10 章 立体构成设计的形式规律

【本章小结】

本章介绍了立体构成设计的形式规律,通过对对比与调和、对称与均衡、节奏与韵律等形式规律的讲解,使学生在设计立体形态时能够运用一定的规律与法则,从而更好地完成造型设计。

【思考与习题】

(1) 立体构成设计的形式规律中对比与调和的内容分别讲的什么?

(2) 立体构成设计的形式规律中节奏与韵律的概念是什么?具体包含哪些形式?

第 11 章

半立体构成技术

半立体构成也可称二点五维构成,是介于平面和立体之间的一种浮雕效果。半立体构成主要是在平面材料上进行立体化的加工,有抽象和具象两种形式。本章将对这些构成技术进行详细介绍。

【本章教学导航】

知识目标	（1）掌握一切多折的半立体构成方法； （2）掌握多切多折的半立体构成方法； （3）掌握折叠的半立体构成方法
技能目标	（1）学会半立体切加折的构成方法； （2）熟悉切折版面组合构成的方法； （3）掌握半立体仿生构成的步骤与方法
态度目标	（1）培养学生的自主学习能力和知识应用能力； （2）培养学生勤于思考、认真做事的良好作风； （3）培养学生具有良好的职业道德和较强的工作责任心； （4）培养学生理论联系实际的工作作风、独立工作的能力，树立自信心
本章重点	半立体切加折的构成方法
本章难点	半立体仿生构成的步骤与方法
教学方法	理论和实践一体化，教、学、做合一
课时建议	8课时

【知识讲解】

由于课堂的局限性，很多半立体构成的材料与造型工具都不便于运用，因此在课堂练习时经常用纸质材料进行训练。

（1）常用材料：纸张、塑料板、泡沫、木板、石膏、水泥、金属板、玻璃等。

（2）造型技巧：剪切、弯曲、折叠、嵌接、粘贴等。

下面再来了解一下本章的内容要点，半立体的抽象构成和具象构成。

（1）半立体的抽象构成：通过使用切加折和折叠的加工手法，对材料进行抽象处理，使其更具有艺术性。

（2）半立体的具象构成：先确定所要表现的造型内容，再选择合适的材料并加以处理，使材料的特点与表现的内容达成统一。

在使用半立体的具象构成方法时，需要从几何学的角度去观察和归纳自然形体，这是基本的出发点。设计者要学会抓住自然形体的细节特征，并将整体形象把握好，然后用最单纯的几何形式对形体进行还原。

半立体的具象构成可以选择适合造型表现的材料，如石膏、金属、厚纸或其他材料来表现半立体形态。

11.1 半立体的抽象构成

半立体的抽象构成表现形式有切加折和折叠两种构成方法，本节将分别进行介绍，帮助大家提升想象力和创造力。

第 11 章 半立体构成技术

11.1.1 切加折的构成方法

切加折的构成方法使用起来比较简单，主要是通过切和折的处理方式，将平面材料变成极具变化性的半立体造型效果，能够体现对比与调和、节奏与韵律等美感，如图11-1所示。

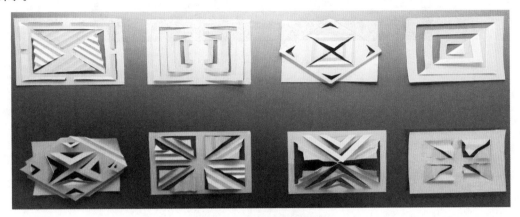

图11-1 切加折的构成示例

切加折的构成又可以分为"一切多折""多切多折""切折板式组合构成"等方法，如图11-2所示。

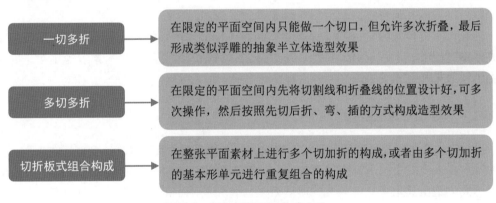

一切多折	在限定的平面空间内只能做一个切口，但允许多次折叠，最后形成类似浮雕的抽象半立体造型效果
多切多折	在限定的平面空间内先将切割线和折叠线的位置设计好，可多次操作，然后按照先切后折、弯、插的方式构成造型效果
切折板式组合构成	在整张平面素材上进行多个切加折的构成，或者由多个切加折的基本形单元进行重复组合的构成

图11-2 切加折的三种构成方法

11.1.2 折叠的构成方法

在使用纸材制作抽象半立体造型效果，除了用切的方法外，还可以使用折叠的方法。折叠的构成方法制作起来比较复杂，是指在限定的平面素材上，使用方向交错的折线进行相互穿插，形成富有条理性的抽象半立体造型效果，如图11-3所示。

折叠的构成形式以蛇腹折为主，基本上都是用折的方法进行造型设计，能够体现出韵律的美感，具体方法如图11-4所示。

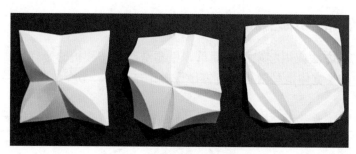

图11-3 折叠的半立体构成示例

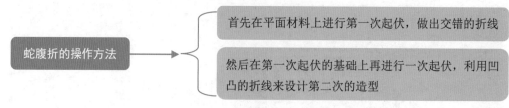

图11-4 蛇腹折的操作方法

11.2 半立体的具象构成

通常情况下，抽象的创作必须以具象作为基础，但半立体形态的构成却是相反的，需要先做出抽象的几何形态，然后将其组成具象的形态。

因此，半立体具象构成的前提是要掌握好各种半立体抽象构成形态，然后从具象事物的整体感觉出发，运用材料的特性，通过夸张、概括的手法将具象形象表现出来，并使其产生肌理效果和艺术美感。

11.2.1 肌理效果的创造

设计者需要加工与处理特定材料的质地，让某种造型的肌理效果得到更好的表现，使材料的特点与表现的主题内容变得更加协调，从而创造出更加丰富的具象半立体构成效果。

想要创造出具象半立体构成的肌理效果，首先要确定所要表现的造型内容，然后再用选定的特定材料进行表现，如图11-5所示。

图11-5 肌理效果的示例

11.2.2 半立体的仿生构成

半立体的仿生构成是指运用切、折的方法,仿照自然界的生物形态对点、线、面等素材进行抽象、夸张的艺术处理,构成具象的生态造型效果,如图11-6所示。

图11-6 半立体的仿生构成示例

半立体的仿生构成的具体制作步骤与流程为:提炼原生态造型,设计平面草图;选择和确定材料;设计制作样稿;加工制作;添加其他装饰造型,调整整体效果。

【课堂实践】

(1) 利用"一切多折"的手法制作半立体作品。作品尺寸小于10cm×10cm,设计制作五种不同造型的半立体作品。要求:考虑形式美要素;构思完整、新颖;布局合理,整体性强,做工精细;材质不限。

(2) 利用"多切多折"的手法制作半立体作品。作品尺寸小于12cm×12cm,设计制作五种不同造型的半立体作品。要求:考虑形式美要素;构思完整、新颖;布局合理,整体性强,做工精细;材质不限。

【疑难解析】

问题:在半立体的切加折构成方法中,注重的是切还是折?

答:在半立体的构成中,切与折通常是不能完全脱离的。要完成一幅好的作品,首先要设计好整个图的框架,将需要裁切的线进行正确裁切。这还只是初步,切完之后,要变得更美观,需要巧妙地运用折的手法完成整个作品。

在同样的设计稿和切线中,还可以折出多种不同的效果。那么,有的人会认为这不是折比切更重要吗?其实不然,切与折的关系为"切是折的前提",如果没有合理地做好切线计划,是折不出好的半立体切折作品的。

【课外拓展实践】

利用半立体仿生构成方法设计制作作品。仿生物的类别对象不限,作品尺寸小于

25cm×25cm。要求：考虑形式美要素；构思完整、新颖；布局合理，整体性强，做工精细；材质不限。

【本章小结】

　　本章从介绍半立体构成的概念着手进行讲解，介绍了半立体的抽象、具象和仿生构成的方法。同时，本章也从设计制作入手讲解了切与折的构成技术，为学生制作半立体构成打下良好的基础。

【思考与习题】

　　(1) 半立体构成的表现形式有哪两种？
　　(2) 半立体构成中的切加折的构成有哪几种方法？

第12章

立体构成材料与技术

材料是立体构成的主要因素之一,立体构成不同,其所使用的材料也是不同的。因此,设计者要掌握不同材料的加工方法,这样才能选择最合适的立体构成材料,让立体造型的立意贴切、完美地表达出来。

【本章教学导航】

知识目标	（1）掌握立体构成的常用材料； （2）掌握立体构成的技术方法
技能目标	（1）学会在设计中发现和开发新的材料； （2）熟悉立体形态设计中的技法
态度目标	（1）培养学生的自主学习能力和知识应用能力； （2）培养学生勤于思考、认真做事的良好作风； （3）培养学生具有良好的职业道德和较强的工作责任心，掌握独立工作的能力，树立自信心
本章重点	立体构成的技术要素
本章难点	立体构成的技术方法
教学方法	理论和实践一体化，教、学、做合一
课时建议	12课时

【知识讲解】

学习本章内容之前，我们先来了解一些材料的基本分类，如图12-1所示。

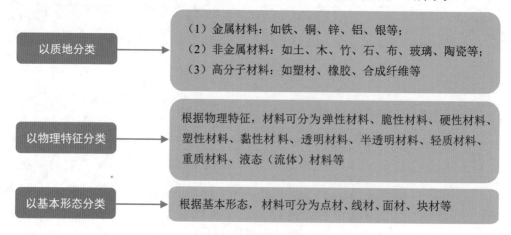

图12-1　材料的基本分类

12.1　立体构成的材料

立体构成的材料类型非常多，设计者在选择构成内容的材料时，可以根据已有的物质条件和加工条件进行选择。

12.1.1　材料形态与特征

前面介绍了材料的基本形态分类方式，下面分别介绍这些材料的相关特征，如图12-2

所示。

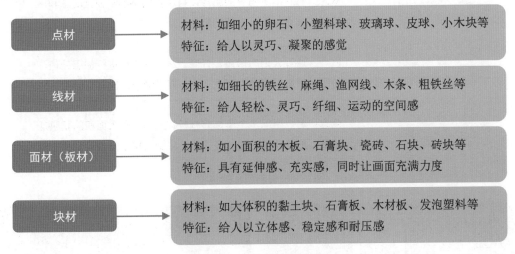

图12-2 材料形态与特征

立体构成的连接材料包括双面胶、团体胶、乳白胶、氯仿、丙酮、AB胶以及万能胶等。不同的立体构成材料，需要用到不同的连接材料。例如，AB胶常用于粘接各种金属类材料，如图12-3所示。

图12-3 AB胶可粘接的部分材料

12.1.2 材料肌理

肌理是指物体表面的质地给人带来的感觉，包括视觉上和触觉上的感觉。例如，木头在视觉上给人的感觉是粗糙的，用手触摸时也是同样的感觉。

立体构成设计中的材料肌理是需要综合考虑视觉和触觉的，这样才能给人带来丰富的审美情感，具体包括以下三种类型的效果，如图12-4所示。

如图12-5所示，为木材与荷叶的纹理，这就是一种典型的自然机理。设计者必须充分运用各种材质的特征，并结合设计物的内涵进行设计，以实现最佳的设计效果。

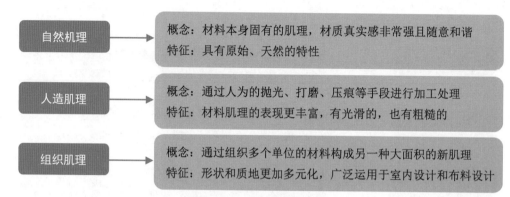

图12-4 材料肌理的类型

图12-5 木材(左)与荷叶(右)的纹理

12.2 立体构成技术要素

立体构成设计除了要做好方案构想和立体形态的选材外,还需要掌握点材构成技术、线材构成技术、面材构成技术、块材构成技术以及综合构成技术等知识,这样才有让作品更有造型和品位。

12.2.1 方案构想

立体构成的完成需要有系统、科学的方案构想思路和流程,其基础包括形态分类、特点、功能、材质以及工艺技术等因素,重点为方案构想的可行性与创造性,具体思路如图12-6所示。

当设计者确定好方案后,即可绘制出立体构成的图样,并确定好各部分的装配方式,对方案进行检验,确认其合理性。立体构成同样属于设计作品,这就要求设计者对方案构想进行多方面的考虑,如图12-7所示。

第 12 章　立体构成材料与技术

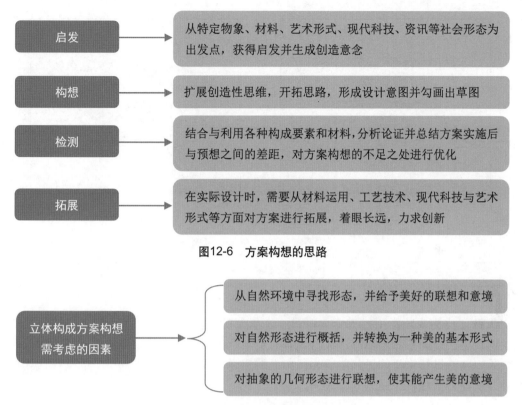

图12-6　方案构想的思路

图12-7　立体构成方案构想需考虑的因素

12.2.2　立体形态的选材

设计者在对立体形态进行创意构思时，需要掌握正确的选材方法，以便提高造型速度，相关分析如图12-8所示。

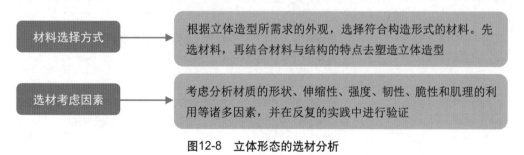

图12-8　立体形态的选材分析

12.2.3　点材构成技术

立体造型中最小的形态要素就是点材，如图12-9所示。点材的表现力较差，因此很少有单独用点材构成的艺术形态，但作为立体构成的训练，设计者仍然需要掌握点材构成技术术的运用。

（a） （b）

图12-9 点材立体构成示例

12.2.4 线材构成技术

线材立体构成是指用线材作为材料，由集聚的线群构成的艺术造型，能够呈现层次感、伸展感、空间感和韵律感。线材具有长度单位的特征，能呈现轻快、运动、伸展的视觉效果。将线进行密集的排列能够表现出面的感觉，同时还可以借助框架的支撑让线形成空间，从而得到线材构成的立体效果。

1. 硬线材的构成

硬线材的构成材料主要包括竹、木、塑料、金属等，具体构成方式为连续构成、线层累积结构和框架结构，如图12-10所示。

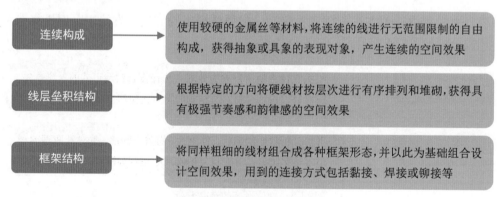

图12-10 硬线材的构成方式

如图12-11所示，为使用小木棒制作的立体构成效果。

2. 软线材的构成

软线材的构成材料主要包括棉线、麻绳、毛线、丝线、纸线、化纤线以及草类等线（绳）材料。另外，设计者也可以使用纸版、铜板等韧性的板材，将其裁剪为软线材，并做成立体构成效果。

第 12 章 立体构成材料与技术

例如，蜘蛛网就是一种常见的软线材构成形态，不仅看上去很轻巧，而且能产生较强的紧张感，如图12-12所示。在实际制作软线材的构成效果时，通常可以用硬线材来制作框架，然后用软线材作为基体，形成网状的立体形态。

图12-11　硬线材的构成示例

图12-12　蜘蛛网

12.2.5　面材构成技术

面材构成的立体造型范围和厚度通常是有限的，使其能够与周围的空间区分开，从而呈现轻薄的延伸感。巧妙地运用面材构成技术，能够将线、面、块这些立体构成要素的特点结合起来，让艺术造型更显轻快。

1. 层面排列

层面排列是指根据一定的秩序将多个面材基本形排列组合成立体空间造型，设计者可以通过改变基本形的形状，或者排列的方向、位置、间距等来改变整个造型的效果，如图12-13所示。

图12-13　层面排列构成示例

2．插结构造

插结构造包括单元形主体插接、表面形插接和自由形插接等构成形式，如图12-14所示。

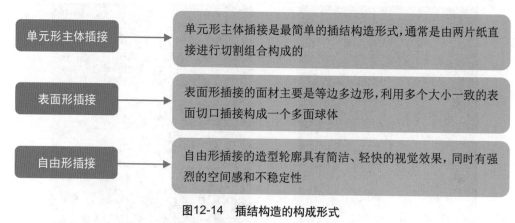

图12-14 插结构造的构成形式

3．可展开的主体形态

可展开的主体形态包括几何多面体和柱体两大构成形式，如图12-15所示。

图12-15 可展开的主体形态构成形式

12.2.6 块材构成技术

块材构成技术的主要设计材料为具有长度、宽度和厚度的块材，其结构能够产生明显的体积感和重量感，常用于雕塑和建筑等设计领域。块材构成的加工方法包括块材的分割、块材的积聚两种，如图12-16所示。

第 12 章 立体构成材料与技术

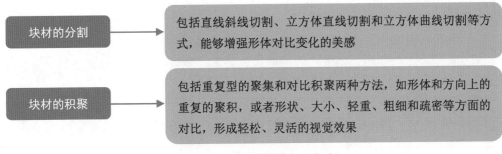

图12-16 块材构成的加工方法

12.2.7 综合构成技术

综合构成技术是指将点材、线材、面材、块材等不同特征的形态进行合理地组合，构成一个完整的立体空间造型，包括抽象构成和仿生构成两种方式，如图12-17所示。

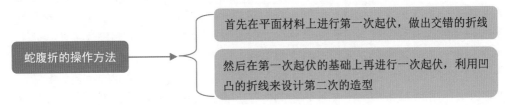

图12-17 综合构成的加工方法

如图12-18所示，为采用仿生构成加工方法制作的立体造型形态，具有夸张的艺术效果。

(a)　　　　　　　　　(b)

图12-18 仿生构成示例

【课堂实践】

(1) 利用线材制作一件线的立体构成作品。作品尺寸小于30cm×30cm×30cm，底座尺寸不超过30cm×30cm。要求：考虑形式美要素；多角度观察、构思完整、新颖；布局合理，整体性强，做工精细；材质不限。

(2) 利用面材制作一件面的立体构成作品。作品尺寸小于30cm×30cm×30cm，底座尺寸不超过30cm×30cm。要求：考虑形式美要素；多角度观察、构思完整、新颖；布局合理，整体性强，做工精细；材质不限。

【疑难解析】

问题：在点、线、面、块等材料的综合构成中，应该怎样处理好整体的关系？在设计中应该注意哪些问题？

答：点、线、面、块等是构成立体形态的基本材料，设计中的注意事项如下。

(1) 用对比增强美感。各种形态的区别是相对的，从构成立体形态的美学法则上来说，单纯的点材和单纯的线材、面材、块材构成的立体形态，只能是在各自的排列顺序上进行变化，才能实现韵律与对比的美感。同时，设计者还可以运用材料本身形态面积大小的不同，进一步丰富整个立体形态的造型美感。

(2) 把握好主次关系。设计者需要处理好点、线、面、块之间的关系，如果将每种材料都平均运用，就很难突出某种素材的特征，也就会失去特色。因此，设计者必须以一种或两种素材为主，将其作为主要视觉元素，然后再添加少许其他素材进行对比和衬托，这样整体的视觉效果既不会显得凌乱，又能够突出主题。

【课外拓展实践】

(1) 用点、线、面、块进行综合立体构成作品制作。作品尺寸小于30cm×30cm×30cm，底座尺寸不超过30cm×30cm。要求：考虑形式美要素；多角度观察、构思完整、新颖；布局合理，整体性强，做工精细；材质不限。

(2) 用点、线、面、块进行仿生立体构成作品制作。作品尺寸小于30cm×30cm×30cm，底座尺寸不超过30cm×30cm。要求：考虑形式美要素；多角度观察、构思完整、新颖；布局合理，整体性强，做工精细；材质不限。

【本章小结】

本章从介绍立体构成的基本材料分类着手，分别介绍了立体构成设计的构思、选材与材料的特征，以及点材、线材、面材、块材和综合构成的技术。本章为学生制作立体造型提供了良好的技巧和方法，通过本章的学习，大家可以快速掌握立体构成的专业理论知识和设计制作技巧。

【思考与习题】

(1) 立体构成中的材料肌理有哪些？
(2) 立体构成中的线材可分为哪两类？它们各自的特征是什么？
(3) 什么是立体仿生构成？